Bibliothek der Mediengestaltung

Konzeption, Gestaltung, Technik und Produktion von Digital- und Printmedien sind die zentralen Themen der Bibliothek der Mediengestaltung, einer Weiterentwicklung des Standardwerks Kompendium der Mediengestaltung, das in seiner 6. Auflage auf mehr als 2.700 Seiten angewachsen ist. Um den Stoff, der die Rahmenpläne und Studienordnungen sowie die Prüfungsanforderungen der Ausbildungs- und Studiengänge berücksichtigt, in handlichem Format vorzulegen, haben die Autoren die Themen der Mediengestaltung in Anlehnung an das Kompendium der Mediengestaltung neu aufgeteilt und thematisch gezielt aufbereitet. Die kompakten Bände der Reihe ermöglichen damit den schnellen Zugriff auf die Teilgebiete der Mediengestaltung.

Weitere Bände in der Reihe: http://www.springer.com/series/15546

Peter Bühler
Patrick Schlaich
Dominik Sinner

Druckvorstufe

Layout – Verarbeitung – Ausgabe

Peter Bühler
Affalterbach, Deutschland

Dominik Sinner
Konstanz-Dettingen, Deutschland

Patrick Schlaich
Kippenheim, Deutschland

ISSN 2520-1050 ISSN 2520-1069 (electronic)
Bibliothek der Mediengestaltung
ISBN 978-3-662-54612-3 ISBN 978-3-662-54613-0 (eBook)
https://doi.org/10.1007/978-3-662-54613-0

Die Deutsche Nationalbibliothek verzeichnet diese Publikation in der Deutschen Nationalbibliografie; detaillierte bibliografische Daten sind im Internet über http://dnb.d-nb.de abrufbar.

Springer Vieweg

Gedruckt auf säurefreiem und chlorfrei gebleichtem Papier

Springer Vieweg ist Teil von Springer Nature
Die eingetragene Gesellschaft ist Springer-Verlag GmbH Deutschland
Die Anschrift der Gesellschaft ist: Heidelberger Platz 3, 14197 Berlin, Germany

The Next Level – aus dem Kompendium der Mediengestaltung wird die Bibliothek der Mediengestaltung.

Im Jahr 2000 ist das „Kompendium der Mediengestaltung" in der ersten Auflage erschienen. Im Laufe der Jahre stieg die Seitenzahl von anfänglich 900 auf 2700 Seiten an, so dass aus dem zunächst einbändigen Werk in der 6. Auflage vier Bände wurden. Diese Aufteilung wurde von Ihnen, liebe Leserinnen und Leser, sehr begrüßt, denn schmale Bände bieten eine Reihe von Vorteilen. Sie sind erstens leicht und kompakt und können damit viel besser in der Schule oder Hochschule eingesetzt werden. Zweitens wird durch die Aufteilung auf mehrere Bände die Aktualisierung eines Themas wesentlich einfacher, weil nicht immer das Gesamtwerk überarbeitet werden muss. Auf Veränderungen in der Medienbranche können wir somit schneller und flexibler reagieren. Und drittens lassen sich die schmalen Bände günstiger produzieren, so dass alle, die das Gesamtwerk nicht benötigen, auch einzelne Themenbände erwerben können. Deshalb haben wir das Kompendium modularisiert und in eine Bibliothek der Mediengestaltung mit 26 Bänden aufgeteilt. So entstehen schlanke Bände, die direkt im Unterricht eingesetzt oder zum Selbststudium genutzt werden können.

Bei der Auswahl und Aufteilung der Themen haben wir uns – wie beim Kompendium auch – an den Rahmenplänen, Studienordnungen und Prüfungsanforderungen der Ausbildungs- und Studiengänge der Mediengestaltung orientiert. Eine Übersicht über die 26 Bände der Bibliothek der Mediengestaltung finden Sie auf der rechten Seite. Wie Sie sehen, ist jedem Band eine Leitfarbe zugeordnet, so dass Sie bereits am Umschlag erkennen, welchen Band Sie in der Hand halten. Die Bibliothek der Mediengestaltung richtet sich an alle, die eine Ausbildung oder ein Studium im Bereich der Digital- und Printmedien absolvieren oder die bereits in dieser Branche tätig sind und sich fortbilden möchten. Weiterhin richtet sich die Bibliothek der Mediengestaltung auch an alle, die sich in ihrer Freizeit mit der professionellen Gestaltung und Produktion digitaler oder gedruckter Medien beschäftigen. Zur Vertiefung oder Prüfungsvorbereitung enthält jeder Band zahlreiche Übungsaufgaben mit ausführlichen Lösungen. Zur gezielten Suche finden Sie im Anhang ein Stichwortverzeichnis.

Ein herzliches Dankeschön geht an Herrn Engesser und sein Team des Verlags Springer Vieweg für die Unterstützung und Begleitung dieses großen Projekts. Wir bedanken uns bei unserem Kollegen Joachim Böhringer, der nun im wohlverdienten Ruhestand ist, für die vielen Jahre der tollen Zusammenarbeit. Ein großes Dankeschön gebührt aber auch Ihnen, unseren Leserinnen und Lesern, die uns in den vergangenen fünfzehn Jahren immer wieder auf Fehler hingewiesen und Tipps zur weiteren Verbesserung des Kompendiums gegeben haben.

Wir sind uns sicher, dass die Bibliothek der Mediengestaltung eine zeitgemäße Fortsetzung des Kompendiums darstellt. Ihnen, unseren Leserinnen und Lesern, wünschen wir ein gutes Gelingen Ihrer Ausbildung, Ihrer Weiterbildung oder Ihres Studiums der Mediengestaltung und nicht zuletzt viel Spaß bei der Lektüre.

Heidelberg, im Frühjahr 2018
Peter Bühler
Patrick Schlaich
Dominik Sinner

**Bibliothek der Medien-
gestaltung**
Titel und
Erscheinungsjahr

Inhaltsverzeichnis

3 Farbmanagement 48

4 Ausschießen 56

5 Ausgabe 76

6 Anhang 98

1.1 Seitengestaltung

1.1.1 Seitenformat

Man kann nicht nicht layouten!

Schon mit der Erstellung eines neuen Dokuments treffen Sie Ihre erste gestalterische Entscheidung. Sie definieren das Seitenformat.

Menü *Datei > Neu > Dokument...*
in InDesign

Die Fläche Ihrer Gestaltung hat immer ein bestimmtes Format, das sich aus dem Seitenverhältnis von Breite und Höhe der Fläche ergibt.

Formateinstellungen
in InDesign

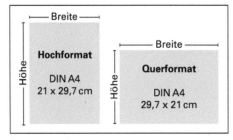

Formatangaben

Layout

Layout kommt vom englischen *to lay*, auf deutsch *legen, stellen* oder *setzen, to lay out something* heißt in der Übersetzung *etwas anlegen* oder *entwerfen*.

In den Digitalmedien, bedingt durch das Monitor- bzw. Displayformat, ist es meist ein Querformat, in den Printmedien üblicherweise ein Hochformat. Das Seitenverhältnis und die Aufteilung der Fläche folgen, je nach Vorgabe, Proportionsregeln oder Designvorgaben wie dem Layout einer Zeitschrift oder einem Styleguide, der das Corporate Design definiert. Das Produkt ist Teil einer Produktreihe mit gegebenen Maßen oder das Format wird durch produktionstechnische Gegebenheiten wie z. B. die Druckbogengröße oder die Seitenzahl des Falzbogens bestimmt. Dies sind weitere Einschränkungen der gestalterischen Freiheit.

DIN-Format

Das Format, das uns im täglichen Leben ständig begegnet, ist das DIN-A4-Hochformat. Es wurde durch das Deutsche Institut für Normung 1922 als DIN-Norm 476 festgelegt. 1925 bestimmte der Weltpostverein DIN A6 als internationale Postkartengröße.

Die Basisgröße der DIN-Reihen ist ein Rechteck mit einer Fläche von einem Quadratmeter. Das Ausgangsformat DIN A0 beträgt 841 x 1189 mm = 1 m². Die kleinere Seite des Bogens steht zur größeren Seite im Verhältnis 1 zu √2 (1,4142). Das nächstkleinere Format entsteht jeweils durch Halbieren der Längsseite des Ausgangsformates. Die Zahl gibt an, wie oft das Ausgangsformat A0 geteilt wurde. Ebenso können aus kleineren Formaten durch Verdoppeln der kurzen Seite jeweils die größeren Formate erstellt werden.

- *DIN-A-Reihe*
 Die Formate der A-Reihe werden für Zeitschriften, Prospekte, Geschäftsdrucksachen, Karteikarten, Postkarten und andere Drucksachen benutzt. Die DIN-A-Reihe ist die Ausgangsreihe für

© Springer-Verlag GmbH Deutschland 2018
P. Bühler, P. Schlaich, D. Sinner, *Druckvorstufe*, Bibliothek der Mediengestaltung,
https://doi.org/10.1007/978-3-662-54613-0_1

die anderen DIN-Reihen und Grundlage der Formatklassen bei Druckmaschinen.

- *DIN-B-Reihe*
Die B-Reihe wird überwiegend als Format für Ordner, Mappen usw. verwendet, wobei die A-Reihe in die B-Reihe der gleichen Formatklasse eingesteckt werden kann. Die bekannten Leitz-Ordner sind Produkte der B-Reihe.

- *DIN-C-Reihe*
In der C-Reihe finden sich alle Normumschläge, die im Geschäftsleben und beim Postversand zum Einsatz kommen.

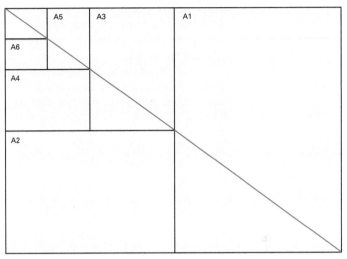

DIN-A-Reihe – Proportionen

DIN-A-Reihe			
A 0	841	x	1189 mm
A 1	594	x	841 mm
A 2	420	x	594 mm
A 3	297	x	420 mm
A 4 (Briefpapier)	210	x	297 mm
A 5	148	x	210 mm
A 6 (Postkarte)	105	x	148 mm
A 7	74	x	105 mm
A 8	52	x	74 mm
A 9	37	x	52 mm
A 10	26	x	37 mm

DIN-A-Reihe – Bogenmaße

Amerikanisches Format

Die amerikanischen Formate entsprechen keiner Gesetzmäßigkeit wie z.B. die DIN-A-Reihe. Der amerikanische Briefbogen (Letter) ist in der Fläche etwas kleiner als DIN A4: 8,5 x 11 Inch. Zum Vergleich die Größe von DIN A4 in Inch: 8,27 x 11,69 Inch. Die Bedeutung des amerikanischen Formats liegt für uns weniger in der Gestaltung, sondern darin, dass die Soft- und Hardware in ihren Grundeinstellungen gelegentlich auf diese Formate ausgerichtet sind.

Maschinenklassen

Druckbogen sind i.d.R. immer größer als das Endseitenformat. Der Druck erfolgt in mehreren Nutzen, für angeschnittene Seitenelemente muss eine Beschnittzugabe angelegt werden, Kontrollelemente wie Druckkontrollstreifen und Hilfszeichen wie Schneidemarken brauchen zusätzlich Fläche auf dem Druckbogen.

Im Digitaldruck ist die maximale Bogengröße bzw. das maximale Druckformat systembezogen. Für den Bogenoffsetdruck gibt es herstellerübergreifend Maschinen- bzw. Formatklassen.

Formatklassen			
01	480	x	650 mm
0	500	x	700 mm
I	560	x	830 mm
II	610	x	860 mm
III	650	x	965 mm
IIIb	720	x	1020 mm
IV	780	x	1120 mm
V	890	x	1260 mm
VI	1000	x	1400 mm
VII	1100	x	1600 mm
X	400	x	2000 mm

Maschinenklassen

Einteilung in die Formatklassen nach dem maximal bedruckbaren Papierformat

3

Freie Formatgestaltung

Sie haben die freie Wahl bei der Festlegung des idealen Formats für Ihre Mediengestaltung.

Hoch-, Querformat oder ein quadratisches Format, welche Seitenmaße und Proportionen soll Ihr Printprodukt haben?

Polaritätsprofile können Ihnen bei der Formatwahl helfen. Natürlich entspricht das Profil dem subjektiven Empfinden des Betrachters. Wenn Sie aber mehrere Personen jeweils ein Profil für ein bestimmtes Format erstellen lassen, dann ergibt sich meist ein eindeutiges übereinstimmendes Ergebnis.

	2	1	0	1	2	
gespannt				x		entspannt
dynamisch	x					statisch
eng	x					weit
jung		x				alt
aktiv	x					passiv
modern				x		altmodisch
gefangen				x		frei
fröhlich	x					traurig
stehend	x					liegend
ruhig	x					unruhig
voll				x		leer
klein				x		groß

	2	1	0	1	2	
gespannt				x		entspannt
dynamisch			x			statisch
eng			x			weit
jung			x			alt
aktiv		x				passiv
modern			x			altmodisch
gefangen			x			frei
fröhlich		x				traurig
stehend				x		liegend
ruhig		x				unruhig
voll			x			leer
klein			x			groß

	2	1	0	1	2	
gespannt		x				entspannt
dynamisch		x				statisch
eng		x				weit
jung			x			alt
aktiv	x					passiv
modern	x					altmodisch
gefangen		x				frei
fröhlich		x				traurig
stehend		x				liegend
ruhig	x					unruhig
voll		x				leer
klein		x				groß

Polaritätsprofile
zur Beurteilung verschiedener Formate

1.1.2 Satzspiegel

Der zweite Schritt in der Seitengestaltung ist die Festlegung des Satzspiegels. Mit dem Satzspiegel wird die bedruckte Fläche auf der Seite bezeichnet. Außerhalb sind die Paginierung, also die Seitenzahlen, und die Marginalien.

Für mehrseitige Druckprodukte legen Sie den Satzspiegel immer für eine Doppelseite an. Dabei hat die linke Seite die gerade und die rechte Seite die ungerade Seitenzahl. Die Seitenränder, Fachbegriff Stege, sind unterschiedlich breit. Am schmalsten ist der Bundsteg, der Kopfsteg ist etwas breiter, der Außensteg ist noch breiter und der Fußsteg ist der breiteste Steg. Natürlich können Satzspiegel und Stegbreite frei gewählt werden. In der Praxis haben sich aber verschiedene Konstruktionsmethoden bewährt.

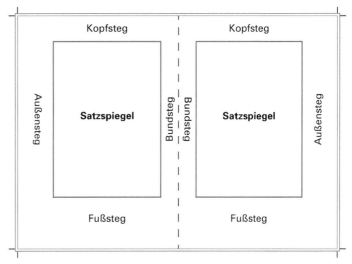

Satzspiegel

Neunerteilung

Bei der Satzspiegelkonstruktionen nach der Neunerteilung wird die Seite in der Breite und in der Höhe in 9 gleich große Abschnitte geteilt. Der Satzspiegel hat durch die Neunerteilung die Proportionen der Seite. Er umfasst in der Breite und in der Höhe 6/9 des Seitenformats. Der Bundsteg hat 1/9 und der Außensteg 2/9 der Seitenbreite, auch der Kopfsteg hat 1/9 und der Fußsteg 2/9 der Seitenhöhe.

Zwölferteilung

Bei der Neunerteilung sind die Seitenränder relativ breit. Als Variation wurde deshalb die Zwölferteilung entwickelt. Seitenbreite und Seitenhöhe werden in jeweils 12 Abschnitte unterteilt. Der Bundsteg hat 1/12, der Außensteg 2/12 der Seitenbreite, der Kopfsteg hat 1/12 und der Fußsteg 2/12 der Seitenhöhe.

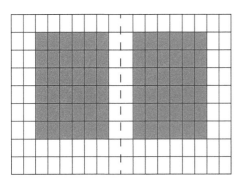

Satzspiegelkonstruktion – Neunerteilung

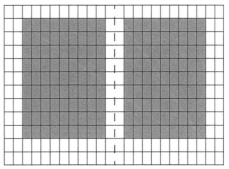

Satzspiegelkonstruktion – Zwölferteilung

Diagonalkonstruktion

Bei der Satzspiegelkonstruktion über die Flächenteilung sind die Stege durch die Abschnitte vorgegeben. Die Konstruktion über die Seitendiagonalen ermöglicht wesentlich flexiblere Satzspiegel.

Making of ...

1 Ziehen Sie zwei Diagonalen über die Doppelseite.

2 Ziehen Sie eine Diagonale von der linken unteren Ecke der linken Seite zum Bund.

3 Ziehen Sie eine Diagonale von der rechten unteren Ecke der rechten Seite zum Bund.

4 Legen Sie die Höhe des Kopfstegs fest und markieren Sie die Schnittpunkte des Kopfstegs **A** und **B** mit den Diagonalen.

5 Übertragen Sie den äußeren Schnittpunkt **B** nach unten auf die Diagonale **C**.

6 Schließen Sie den Satzspiegel ausgehend von den Schnittpunkten **B** und **C** durch senkrechte und waagerechte Linien.

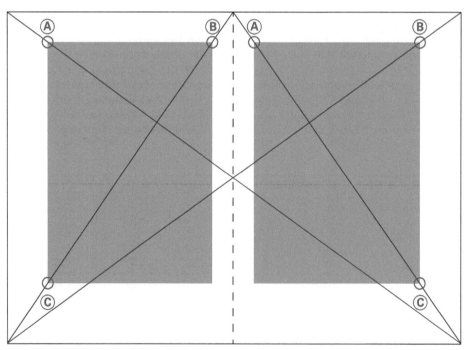

Satzspiegelkonstruktion – Diagonalkonstruktion

Villard´sche Figur

Der Klassiker unter den Satzspiegel-
konstruktionen ist die Villard´sche Figur
auch Villard´scher Teilungskanon. Das
geometrische Schema stammt aus
der ersten Hälfte des 13. Jahrhunderts
und wurde nach dem Dombaumeister
Villard de Honnecourt (um 1220/30) be-
nannt. Überliefert ist das Werk *Livre de
portraiture,* in dem theoretische Anmer-
kungen und Skizzen zur Proportionsleh-
re und zur Ästhetik enthalten sind.

Making of ...

1 Ziehen Sie zwei Diagonalen über
die Doppelseite.

2 Ziehen Sie eine Diagonale von der
linken unteren Ecke der linken Seite
zum Bund.

3 Ziehen Sie eine Diagonale von der
rechten unteren Ecke der rechten
Seite zum Bund.

4 Ziehen Sie durch den Kreuzungs-
punkt **A** eine Senkrechte.

5 Ziehen Sie vom Schnittpunkt **B**
der Senkrechten mit dem oberen
Seitenrand eine Linie zum Schnitt-
punkt der beiden Diagonalen **C** auf
der linken Seite.

6 Der Schnittpunkt **D** ergibt die linke
obere Ecke des Satzspiegels auf
der rechten Seite. Zeichnen Sie den
Satzspiegel auf der rechten Seite.

7 Spiegeln Sie den Satzspiegel auf
die linke Seite.

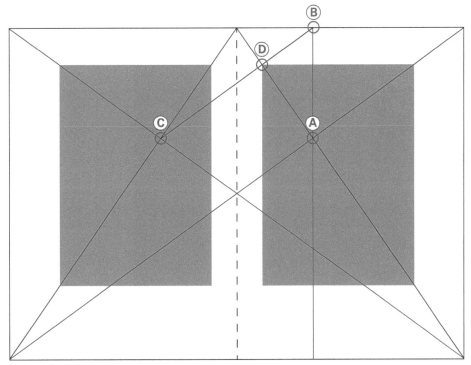

Satzspiegelkonstruktion – Villard´sche Figur

7

Goldener Schnitt

Der Goldene Schnitt findet sich als harmonische Proportion in vielen Bau- und Kunstwerken, aber auch in der Natur. Er erfüllt für die Mehrzahl der Betrachter die Forderung nach Harmonie und Ästhetik bei der Gliederung von Gebäuden, Objekten und Flächen.

Die Proportionsregel des Goldenen Schnitts lautet: Das Verhältnis des kleineren Teils zum größeren ist wie der größere Teil zur Gesamtlänge der zu teilenden Strecke.

Goldener Schnitt
Verhältniszahl: 1,61803…
Reihe: 3 : 5; 5 : 8; 8 : 13; 13 : 21…

Making of …

Der Satzspiegel soll nach dem Goldenen Schnitt auf der Seite positioniert werden.

Zur Berechnung nutzen wir den Satzspiegelrechner boooks.org im Internet. Das Verhältnis der Ränder ist innen : oben : außen : unten.

1 Geben Sie das Verhältnis der Ränder ein.

2 Wählen Sie als Bundstegbreite 20 mm. Der Rechner berechnet automatisch die Breite der übrigen Stege.

3 Legen Sie in InDesign ein neues Dokument im Format DIN A4 (Breite 210 mm, Höhe 297 mm) an **A**. Menü *Datei > Neu > Dokument…*

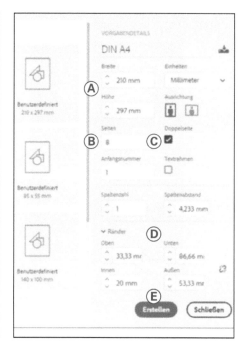

Satzspiegelrechner boook.org

Neues Dokument in InDesign anlegen

4 Wählen Sie Doppelseite **C** aus, Seitenzahl 8 **B**.

5 Übertragen Sie die Werte für die Stege in das Eingabefeld **D** von InDesign.

6 Bestätigen Sie Ihre Eingaben mit *Erstellen* **E**.

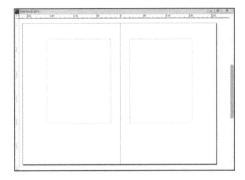

Satzspiegelkonstruktion – Goldener Schnitt

1.1.3 Grundlinienraster

Das Grundlinienraster dient zur Ausrichtung der Textzeilen über mehrere Textblöcke und Seiten hinweg. Damit wird die Registerhaltigkeit der Zeilen auf allen Seiten des Dokuments gewährleistet. Der Grundlinienraster gilt grundsätzlich für alle Seiten eines Dokuments. Sie können aber in InDesign für einzelne Textfelder abweichende Grundlinienraster festlegen.

Der Grundlinienraster bietet außerdem Orientierung bei der Platzierung von Grafiken und Bildern auf der Seite. Er bildet somit die Basisstruktur für die rasterorientierte Seitengestaltung mit Gestaltungsraster.

Registerhaltigkeit

Die Zeilen des Grundtextes liegen auf Vorder- und Rückseite von Dokumenten ebenso wie auf nebeneinander liegenden Seiten auf einer Linie.

Doppelseite mit Grundlinienraster

Bibliothek der Mediengestaltung – HTML5 und CSS3

Grundlinienraster einrichten

Das Grundlinienraster können Sie unter Menü *Bearbeiten > Voreinstellungen > Raster...* einrichten.

Die Ansicht des Grundlinienrasters können Sie mit Menü *Ansicht > Raster und Hilfslinien > Grundlinienraster einblenden* bzw. *Grundlinienraster ausblenden* oder mit der Taste *w* zusammen mit allen Hilfslinien ein- oder ausblenden. Achten Sie dabei darauf, dass das Textwerkzeug nicht aktiv ist. Sonst blenden Sie nicht die Hilfslinien ein bzw. aus, sondern setzen an der Cursorposition ein *w*.

Grundlinienraster einrichten

Menü *Bearbeiten > Voreinstellungen > Raster...*

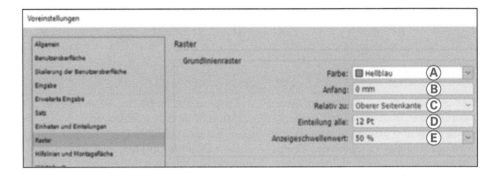

Making of ...

1 Öffnen Sie das Eingabefenster unter Menü *Bearbeiten > Voreinstellungen > Raster...*

2 Die Farbe der Rasterlinien **A** ist in der Grundeinstellung hellblau. Belassen Sie die Einstellung.

3 Geben Sie für den Rasteranfang **B** den Wert 0 ein. Damit beginnt das Grundlinienraster am oberen Seitenrand. Sie können den Wert später jederzeit ändern.

4 Belassen Sie das Grundlinienraster relativ zur oberen Seitenkante **C**.

5 Geben Sie als Schrittweite **D** den Zeilenabstand des Grundtextes, hier 12 Pt, ein. Auch diese Einstellung können Sie später ändern.

6 Der Anzeigeschwellwert **E** gibt an, bis zu welcher Zoomstufe in der Monitordarstellung das Grundlinienraster angezeigt wird.

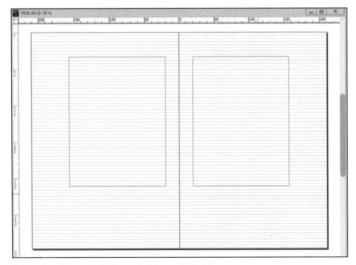

Satzspiegelkonstruktion – Goldener Schnitt
mit Grundlinienraster

1.1.4 Spalten

Spalten gliedern den Satzspiegel horizontal. Sie können die Anzahl der Spalten und den Spaltenabstand schon bei der Erstellung des neuen Dokuments festlegen.

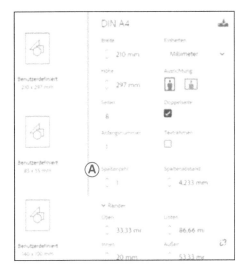

Wir haben in unserem Beispieldokument nur eine Spalte **A** vorgegeben. Deshalb werden wir jetzt unter Menü *Layout > Ränder und Spalten...* die Anzahl der Spalten und den Spaltenabstand festlegen.

Making of...

Der Satzspiegel soll in 5 Spalten gegliedert werden. Bei dieser Gelegenheit werden auch gleich die Seitenränder und das Grundlinienraster modifiziert, um glatte Werte zu haben. In unserem Beispiel ist der Basiswert für den Satzspiegel 4 mm.

1 Öffnen Sie das Eingabefenster unter Menü *Layout > Ränder und Spalten...*

2 Tragen Sie die neuen Werte ein.

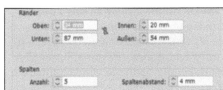

Ränder und Spalten einrichten

Menü *Layout > Ränder und Spalten...*

3 Öffnen Sie das Eingabefenster des Grundlinienrasters unter Menü *Bearbeiten > Voreinstellungen > Raster...*

4 Tragen Sie die neuen Werte ein. Sie können im Feld *Einteilung alle* **B** den Wert in Millimeter eingeben. InDesign rechnet dann automatisch in Pt um.

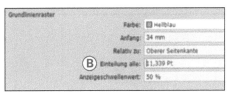

Grundlinienraster einrichten

Menü *Bearbeiten > Voreinstellungen > Raster...*

Satzspiegelkonstruktion – Goldener Schnitt (modifiziert)
Ränder und Grundlinienraster, Spalten

1.2 Layoutprinzip und Gestaltungsraster

1.2.1 Layoutprinzip

Das Layoutprinzip regelt das Zusammenspiel, die Kombination und Anordnung aller Basiselemente des Erscheinungsbildes eines Printmediums. Ziel ist dabei die optimale Umsetzung des Kommunikationsziels in der Mediengestaltung.

Sie haben schon verschiedene Elemente zur strukturierten Seitengestaltung kennengelernt. Ausgehend vom Seitenformat begrenzen die Seitenränder mit Kopf-, Außen-, Bund- und Fußsteg den Satzspiegel. Innerhalb des Satzspiegels strukturieren in horizontaler Richtung die Spaltenanzahl mit der Spaltenbreite und dem Spaltenabstand die Seite. In vertikaler Richtung garantiert der Grundlinienraster die Registerhaltigkeit der Seiten.

Das Layoutprinzip der Bibliothek der Mediengestaltung beschränkt sich auf die Anwendung dieser Layoutelemente. Dadurch ist ein einheitliches Erscheinungsbild der ganzen Buchreihe und eine flexible Gestaltung der Themen möglich.

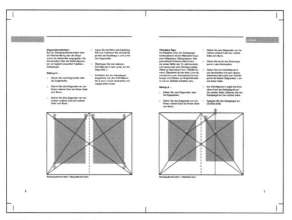

Bibliothek der Mediengestaltung – Druckvorstufe

Bibliothek der Mediengestaltung – Typografie

Bibliothek der Mediengestaltung – HTML5 und CSS3

Bibliothek der Mediengestaltung – Digitales Bild

(B) 4.2 RAW-Entwicklung

(E) Sie haben die Basiskorrekturen der Bildbearbeitung kennengelernt: Tonwertkorrektur, Gradation, Bildschärfe und Weißabgleich. Korrekturen, die grundsätzlich bei allen Bilddateien notwendig sind und die Sie mit allen Bildbearbeitungsprogrammen ausführen können. Wir möchten Ihnen jetzt mit der RAW-Entwicklung im Camera Raw-Dialog in Photoshop oder Bridge einen anderen ebenso professionellen Weg der Bildkorrektur und -optimierung zeigen. Das Werkzeug heißt Camera Raw, Sie können damit aber auch JPEG-, TIFF- und PNG-Dateien in derselben Weise wie RAW-Dateien bearbeiten.

(D) Aufgabenstellung
Graustufenumsetzung mit Farbtonung

(C) 4.2.1 Bilddatei öffnen

Sie können das Bild mit Camera Raw in Photoshop oder in Bridge entwickeln.

Bilddatei in Bridge öffnen
In Bridge können Sie eine oder auch mehrere Bilddateien gleichzeitig mit Camera Raw bearbeiten.

(F) Bei der Entwicklung werden nur die Einstellungen in Camera Raw gespeichert. Die Einrechnung erfolgt jeweils erst beim Speichern des Bildes.

RAW-Entwicklung (G)
Oben: Grundeinstellungen von Camera Raw in Bridge (H)

Links: Aufnahme
Rechts: nach der Entwicklung

61

Seitenelemente

A Kapiteltitel
B Überschrift Ebene 2
C Überschrift Ebene 3
D Überschrift Ebene 4
E Fließtext
F Fließtext mit Einzug
G Überschrift Bildunterschrift
H Fließtext Bilduntereschrift
I Abbildung

13

1.2.2 Gestaltungsraster

Gestaltungsraster sind eine Weiterentwicklung, eine Verfeinerung des Layoutprinzips. Die Seite wird dazu in größere Flächeneinheiten aufgeteilt. Basis sind meist der Grundlinienraster und die Spalten. Sie können aber auch zur Aufteilung der Seite ein Flächenraster, z. B. die Zellen der Neuer- oder Zwölferteilung, im Satzspiegel übernehmen. Die Neunerteilung bildet im Satzspiegel eine Fläche von 6 Feldern in der Breite und 6 Felder in der Höhe. Bei der Zwölferteilung entstehen im Satzspiegel 9 Feldern in der Breite und 9 Felder in der

Höhe. Aus dem Flächenraster lässt sich einfach ein Spaltenraster mit Spalten- und Zellenabständen entwickeln.

Making of ...

Auf Basis der Neunerteilung soll ein Spaltenraster entwickelt werden.
- Seitenformat DIN A4
- Grundschrift 10 pt

1 Erstellen Sie ein neues InDesign-Dokument mit Menü *Datei > Neu > Dokument...*

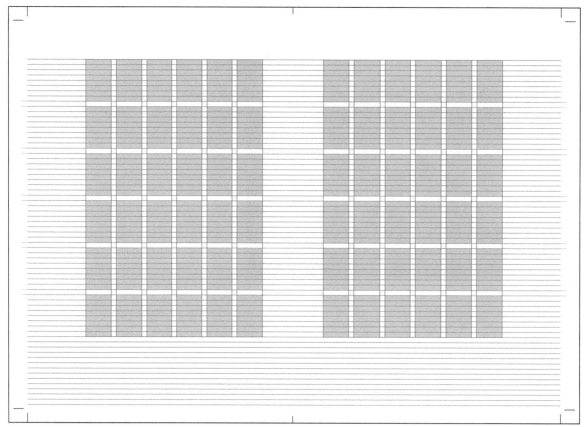

Spaltenraster – Basis Neunerteilung

2 Definieren Sie den Grundlinien-
raster, ausgehend vom Schriftgrad
der Grundschrift, 9 pt. InDesign hat
als Standardzeilenabstand 120 %
der Schriftgröße. Das sind bei 9 pt
Schriftgröße 10,8 pt Zeilenabstand
(3,81 mm), wir runden auf 4 mm.
Der Satz wird dadurch etwas
offener und mit 4 mm lässt sich
besser rechnen.

3 Legen Sie den Satzspiegel fest. Um
in der Schrittweite von 4 mm zu
bleiben, müssen Sie die Teilerwerte
anpassen:
- Bundsteg: 24 mm
- Kopfsteg: 30 mm
- Außensteg: 46 mm
- Fußsteg: 55 mm

4 Teilen Sie die Satzspiegelbreite in
6 Spalten. Wählen Sie als Spalten-
abstand 4 mm, die Schrittweite des
Grundlinienrasters.

5 Teilen Sie die Satzspiegelhöhe
durch Hilfslinien in 6 gleiche Teile.
Sie erhalten damit 36 Zellen als Ba-
sisflächen des Gestaltungsrasters.

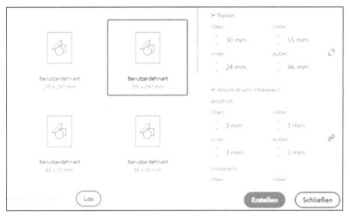

Neues Dokument einrichten
Menü *Datei > Neu > Dokument...*

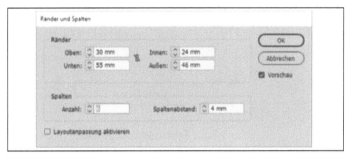

Spalten einrichten
Menü *Layout > Ränder und Spalten...*

Layoutvariationen

15

1.3 Textrahmen

InDesign ist, wie viele Layoutprogramme, rahmenorientiert. Das bedeutet, alle Seitenelemente, egal ob Texte, Bilder oder Grafiken, auf einer Seite sind in Rahmen positioniert.

1.3.1 Textrahmen erstellen

Textrahmen erstellen Sie ganz einfach, indem Sie mit ausgewähltem Textwerkzeug A bei gedrückter Maustaste den Textrahmen aufziehen. Sie können den Textrahmen anschließend mit dem Auswahlwerkzeug B verschieben oder an den Anfassern C in der Größe verändern.

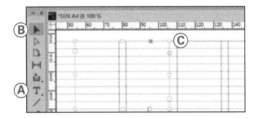

1.3.2 Textrahmenoptionen

Unter Menü *Objekt > Textrahmenoptionen...* können Sie die Eigenschaften des ausgewählten Textrahmens festlegen.

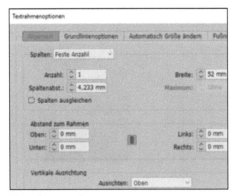

Textrahmenoptionen
Menü *Objekt > Textrahmenoptionen...*

1.3.3 Textrahmen verketten

Die Textmenge ist für den Textrahmen zu groß? Wenn Sie den Textrahmen mit dem Auswahlwerkzeug auswählen, dann zeigt das *rote Plus* D Übersatztext an. Übersatztext wird die vorhandene Textmenge genannt, die im Textrahmen nicht mehr angezeigt wird. Um den Text anzuzeigen, können Sie entweder den Textrahmen vergrößern oder den Textrahmen mit einem neuen Textrahmen verketten. Klicken Sie dazu auf das *Plus* D und dann mit der Textmarke in den neuen Textrahmen. Der Übersatztext fließt automatisch in den verketteten Textrahmen.

1.3.4 Text platzieren (importieren)

Text importieren Sie mit Menü *Datei > Platzieren...* E. Zum Import in einen Textrahmen klicken Sie mit dem Textcursor in den Rahmen. Der ausgewählte Text wird an der Einfügemarke importiert. Wenn Sie noch keinen Textrahmen haben, dann klicken Sie nach der Auswahl der Textdatei einfach mit dem Textcursor auf die Seite. InDesign erzeugt automatisch einen Textrahmen mit dem importierten Text.

1.4 Schriftformatierung

Mit der Schriftformatierung steuern Sie die Darstellung der Schrift im InDesign-Dokument. Die typografische Gestaltung, Wirkung und Technologie von Schriften werden im Band *Typografie* der Bibliothek der Mediengestaltung ausführlich und anschaulich behandelt. Fontformate und Schriftverwaltung sind auch im Kapitel *Schrift, Bild, Grafik* in diesem Band beschrieben.

1.4.1 Zeichen

Ein Zeichen oder eine Glyphe ist in der Typografie die grafische Darstellung eines Schriftzeichens innerhalb eines Schriftsystems.

Zeichen formatieren

Mit den Zeichen formatieren Sie Schrifteigenschaften wie:

- Schriftart
- Schriftschnitt
- Schriftgrad
- Zeilenabstand
- Laufweite

Die Formatierung im fließenden Text erfolgt durch Markieren der Zeichen mit dem Cursor A und der Eingabe der neuen Eigenschaften B im Steuerungsbedienfeld oder im Zeichenfenster.

Zeichenformate

Immer dann, wenn Sie ein Zeichen C nicht nur einmal an einer Stelle im Text formatieren, lohnt es sich ein Zeichenformat anzulegen. Sie definieren die Zeicheneigenschaften bei der Erstellung des Formats D und können diese jederzeit direkt auf ausgewählte Zeichen übertragen E.

Im Kontextmenü des Zeichenformatefensters F können Sie mit *Zeichenformate laden...* Zeichenformate aus anderen InDesign-Dokumenten importieren.

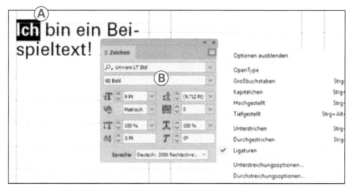

Zeichenfenster
Menü *Fenster > Schrift > Zeichen*

Steuerungsbedienfeld

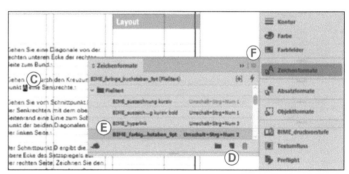

Zeichenformatfenster
Menü *Fenster > Formate > Zeichenformate*

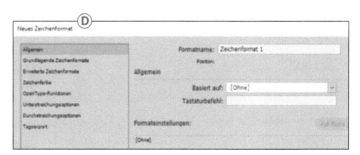

Neues Zeichenformat
Formatoptionen

Absatzfenster
Menü *Fenster > Schrift > Absatz*

Steuerungsbedienfeld

1.4.2 Absatz

Ein Absatz ist ein zusammenhängender Textabschnitt. Er kann aus mehreren Sätzen bestehen. Die Zeilenumbrüche in einem Absatz erfolgen automatisch im Textrahmen. Der Absatz endet mit einem manuellen Zeilenumbruch in eine neue Zeile.

Absätze formatieren
Mit dem Absatz formatieren Sie Schrifteigenschaften wie:
- Ausrichtung
- Einzug

Zur Absatzformatierung setzen Sie den Cursor an einer beliebigen Textstelle im Absatz. Die Einstellungen im Absatz-fenster gelten für den gesamten Absatz.

Absatzformate
Absatzformate sind die Basis für die professionelle Arbeit mit Text in Layout-programmen. Mit den Absatzformaten strukturieren Sie die typografische Gestaltung des Dokuments.

Absatzformatfenster
Menü *Fenster > Formate > Absatzformate*

Absatzformatfenster
Bibliothek der Mediengestaltung

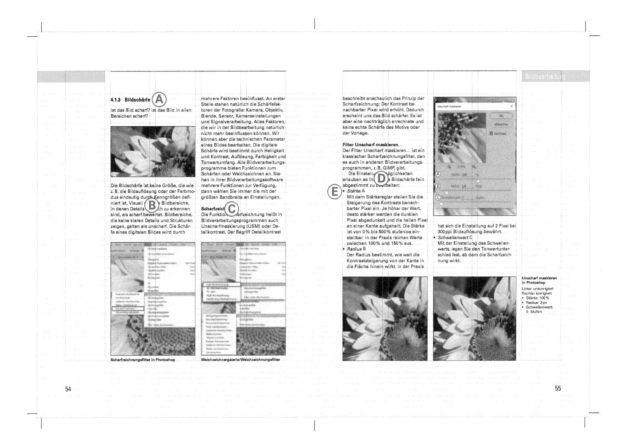

Die folgenden Screenshots zeigen exemplarische Beispiele der Absatzformateinstellungen aus der Bibliothek der Mediengestaltung. Die abgebildete Doppelseite ist aus dem Band *Digitales Bild*.

Grundlegende Zeichenformate

Erweiterte Zeichenformate
Die Überschrift hat einen Grundlinienversatz

BIME_abschnitt_nummeriert A

1.5 Objektrahmen

BIME_abschnitt_nummeriert A

Einzüge und Abstände
- Der Einzug schafft Platz für die automatische Nummerierung.
- Nur die erste Zeile ist am Grundlinienraster ausgerichtet.

Aufzählungszeichen und Nummerierung

BIME_fließtext B

Grundlegende Zeichenformate

Einzüge und Abstände
Alle Zeilen am Grundlinienraster ausgerichtet

BIME_fließtext_erstzeileneinzug D

Grundlegende Zeichenformate

Einzüge und Abstände
Die erste Zeile des Absatzes ist eingezogen.

Grundlegende Zeichenformate

Einzüge und Abstände

Alle Zeilen sind am Grundlinienraster ausgerichtet.

BIME_abschnitt_
ohne_nummer C

Grundlegende Zeichenformate

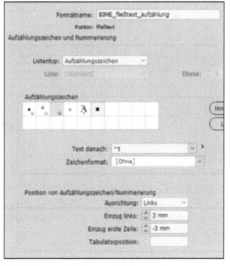

Aufzählungszeichen und Nummerierung

BIME_fließtext_auf-
zählung E

BIME_auszeichnung
kursiv

BIME_farbige_
buchstaben_9pt

Grundlegende Zeichenformate

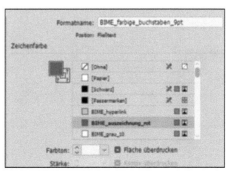

Zeichenfarbe

21

Bilder und Grafiken werden in InDesign in Objektrahmen platziert.

1.5.1 Objektrahmen erstellen

Objektrahmen erstellen Sie ganz einfach, indem Sie mit ausgewähltem Objektwerkzeug **A** bei gedrückter Maustaste den Objektrahmen aufziehen. Sie können den Objektrahmen anschließend mit dem Auswahlwerkzeug **B** verschieben oder an den Anfassern **C** in der Größe verändern.

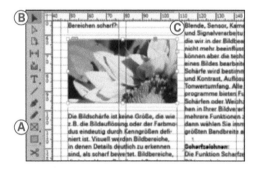

Unter Menü *Objekt > Anpassen* oder im Kontextmenü des Objektrahmens **E** (rechte Maustaste) *Anpassen* haben Sie mehrere Optionen zur Anpassung des Inhalts bzw. des Rahmens zur Auswahl.

1.5.2 Bilder und Grafiken platzieren

Sie platzieren Objekte mit Menü *Datei > Platzieren...* **D**. Dabei wird die Objektdatei nicht in das InDesign-Dokument importiert, sondern nur mit ihm verknüpft. Zum Platzieren in einen Objektrahmen klicken Sie mit dem Cursor in den Rahmen. Das ausgewählte Objekt wird im Objektrahmen platziert.

Wenn Sie noch keinen Objektrahmen haben, dann klicken Sie nach der Auswahl der Objektdatei einfach mit dem Cursor auf die Seite. InDesign erzeugt automatisch einen Objektrahmen mit dem platzierten Objekt.

1.5.3 Bilder und Grafiken im Objektrahmen positionieren

Häufig ist das Bild größer als der Objektrahmen. Wenn die Seitenverhältnisse des Bildes und des Rahmens gleich sind, dann können Sie mit Anpassen das Bild formatfüllend verkleinern. In allen anderen Fällen zeigt der Objektrahmen nur einen Ausschnitt. Mit dem Direktauswahl-Werkzeug **A** wählen Sie das Bild im Rahmen aus. Anschließend verschieben Sie den Bildausschnitt oder ändern seine Größe durch Eingabe im Steuerungsbedienfeld **B**.

1.5.4 Verknüpfungen

Bilder und Grafiken werden als Objekte beim Platzieren mit dem InDesign-Dokument verknüpft. Im Verknüpfungen-Fenster werden die verknüpften Dateien angezeigt. Dort können Sie auch Dateien erneut verknüpfen. Klicken Sie dazu auf das Verknüpfen-Symbol **C** und wählen Sie anschließend die zu verknüpfende Datei aus.

1.5.5 Textumfluss

Sie platzieren ein Bild im Objektrahmen auf einer Seite. Der Text im Textrahmen würde unter dem Objektrahmen weitergehen. Zur Lösung des Problems gibt es mehrere Möglichkeiten. Die einfachste und wenig professionelle sind Leerzeilen, die zweite Möglichkeit wären verknüpfte Textrahmen. Die beste Lösung bietet die Funktion Textumfluss. Wählen Sie dazu eine der Optionen **D** aus und geben die Abstandswerte ein. In unserem Beispiel 3 mm oberhalb und 2 mm unterhalb des Objektrahmens.

1.6 Verpacken

Ihr InDesign-Dokument ist fertig bearbeitet. Typografisch stimmt alles, die Bilder und Grafiken sind platziert, Ausschnitt und Größe stimmen, dann kommen wir jetzt zum Abschluss.

Beim Platzieren der Objekte hat InDesign nur Verknüpfungspfade aufgebaut. Die Dateien bleiben in ihren ursprünglichen Ordnern. Die Schriften sind ebenfalls mit der InDesign-Datei verknüpft. Zur Weitergabe der InDesign-Datei, z.B. in die Druckerei, ist es natürlich wichtig, alle Elemente weiterzugeben. Dazu verpacken wir die InDesign-Datei mit allen verknüpften Objekten und Schriften in einem Ord-

ner. Gehen Sie dazu auf Menü *Datei > Verpacken...* **A**.

Making of ...

Das InDesign-Dokument soll mit den verwendeten Schriften und den verknüpften Bildern und Grafiken verpackt werden. Die Exportoptionen *IDML einschließen* und *PDF (Druck) einschließen* bleiben unberücksichtigt. IDML steht für *InDesign Markup Language*. Eine IDML-Datei kann in älteren InDesign-Versionen, ab CS4, geöffnet werden.

1 Speichern Sie das InDesign-Dokument.

2 Verpacken Sie das Dokument unter Menü *Datei > Verpacken...*

3 Kontrollieren Sie die Einstellungen in den einzelnen Rubriken. In unserem Beispiel sind RGB-Dateien verknüpft. Falls Sie CMYK-Dateien im Druck brauchen, dann müssen Sie die verknüpften Dateien vor dem Verpacken in CMYK konvertieren und dann erneut verknüpfen.

4 Klicken Sie auf *Verpacken...* **A**.

5 Markieren Sie die Checkboxen:
 - Schriftarten kopieren **B**
 - Verknüpfte Grafiken kopieren **C**
 - Grafikverknüpfungen des Pakets aktualisieren **D**

6 Benennen Sie den Ordner **E**. InDesign erstellt in diesem Ordner Unterordner für die Schriften und die verknüpften Dateien.

7 Klicken Sie auf *Verpacken* **F**.

Warnzeichen im Dialogfenster

Das Warnzeichen bezieht sich auf den RGB-Modus der Bilder. Die InDesign-Datei is tim CMYK-Modus. Beim abscgließenden PDF-Export werden alle RGB-Bilder in den CMYK-Modus konvertiert. Das Warnzeichen hat hier also nur informatorische Bedeutung.

Verpacken...
Menü *Objekt > Verpacken...*

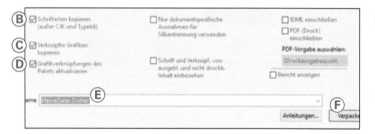

24

Verpacken und PDF-Export können in einem Schritt erfolgen. Sie können aber auch unter Menü *Datei > Exportieren...* das InDesign-Dokument direkt als PDF exportieren. Dazu stehen eine Reihe PDF-Settings, Einstellungen, zur Verfügung. Sie können aber auch PDF-Settings, die Sie z. B. von der Druckerei vorgegeben **A** bekommen, importieren und den Export mit diesem Setting ausführen. Wir zeigen hier die Einstellungen des Standard-Settings *Druckausgabequalität*.

Exportieren...
Menü *Objekt > Exportieren...*

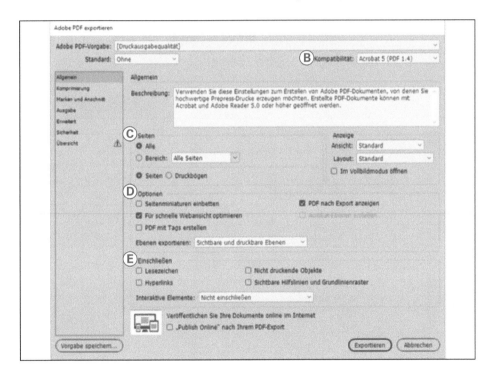

Registerkarte Allgemein

- *Kompatibilität* **B** ist auf Acrobat 5 (PDF 1.4) gestellt.
- *Seiten* **C** steht auf *Alle*, alternativ tragen Sie bei *Bereich* die Seitenzahlen ein, die exportiert werden sollen.
 Die Einteilung der Druckbögen erfolgt erst beim Ausschießen.
- *Optionen* **D** können Sie so belassen.
- *Einschließen* **E** können Sie für ein Print-PDF so belassen.

25

Registerkarte Komprimierung

- *Komprimierung* A
 Belassen Sie die Einstellungen.
- *Text und Strichgrafiken komprimieren* B können Sie markiert lassen.
- *Bilddaten auf Rahmen beschneiden* C ist eine wichtige Option. Es werden nur die Inhalte der Objektrahmen gespeichert. Die Bildinformation außerhalb des Rahmens wird gelöscht.

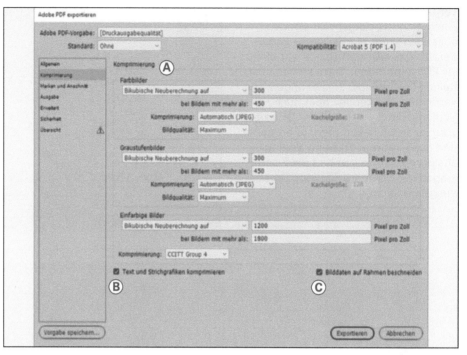

Registerkarte Marken und Anschnitt

- *Marken* D
 Die Auswahl der Druckermarken ist vom Ausgabeprozess abhängig. Wenn die PDF-Datei mit einer Ausschießsoftware ausgeschossen wird, dann werden die Marken i.d.R. dort gesetzt. Wird die Datei direkt gedruckt und das Druckbogenformat ist größer als das Seitenformat, dann brauchen Sie die Schnittmarken.
- *Anschnitt* E
 3 mm Zugabe als Anschnitt ist der übliche Bereich für randabfallende Seitenelemente.

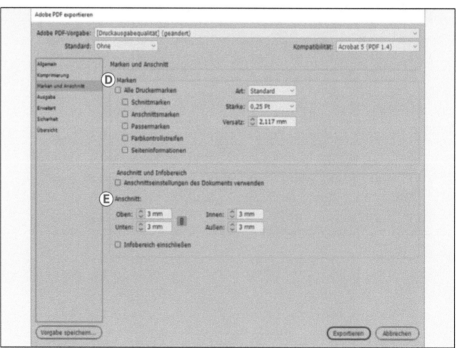

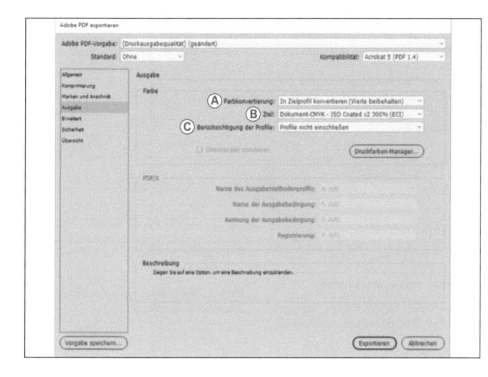

Registerkarte Ausgabe

- *Farbkonvertierung* A
 Alle verknüpften
 Dateien mit vom
 Zielprofil abwei-
 chenden Farbprofi-
 len, RGB und CMYK,
 werden mit dieser
 Einstellung in das
 Farbprofil konver-
 tiert.
- *Ziel* B
 Hier wird das Farb-
 profil der expor-
 tierten PDF-Datei
 angegeben.
- *Berücksichtigung
 der Profile* C
 Alle abweichenden
 Farbprofile werden
 nicht mitgespei-
 chert.

27

1.8 Aufgaben

1 DIN-Formate kennen

Die DIN-A-Reihe basiert auf dem Format A0.
a. Welcher Fläche entspricht A0?
b. Welche Maße hat ein DIN-A0-Bogen?
c. Wie oft passt ein A4-Papier auf einen A0-Bogen?

a.

b.

c.

2 Maschinenklassen kennen

Was versteht man in der Drucktechnik unter dem Begriff Maschinenklasse?

3 Wirkung eines Hochformates kennen

Beschreiben Sie die Wirkung eines Hochformates mit 5 Stichwörtern.

1.

2.

3.

4.

5.

4 Wirkung eines Querformates kennen

Beschreiben Sie die Wirkung eines Querformates mit 5 Stichwörtern.

1.

2.

3.

4.

5.

5 Konstruktionsarten für Satzspiegel benennen

Nennen Sie 3 klassische Konstruktionsarten für Satzspiegel.

1.

2.

3.

6 Fachbegriffe definieren

Definieren Sie die folgenden Begriffe:
a. Satzspiegel
b. Seitenlayout
c. Gestaltungsraster

a

b.

c.

7 Satzspiegelkonstruktion kennen

Wie heißen die Seitenränder bei der
Satzspiegelkonstruktion?

8 Neunerteilung kennen

Nennen Sie die proportionalen Anteile
der 4 Stege der Seitenränder bei der
Neunerteilung.

1.

2.

3.

4.

9 Regel des Goldenen Schnitts benennen

Wie lautet die Proportionsregel des
Goldenen Schnitts?

10 Absatz- und Zeichenformate kennen

Worin unterscheiden sich Absatz- und
Zeichenformate?

11 Textrahmen verketten

Welchen Vorteil bietet die Verkettung
von Textrahmen?

12 InDesign-Dokument verpacken

Warum ist es sinnvoll, InDesign-
Dokumente vor der Weitergabe an die
Druckerei zu verpacken?

13 InDesign-Dokument als PDF exportieren

Erläutern Sie den Begriff PDF-Setting.

2.1 Fontformate

Glyphe
Grafische Dar-
stellung eines
Schriftzeichens

**Schriften bei
InDesign**
Das Icon verrät das
Fontformat:
A TrueType
B Type 1
C OpenType

In der Druckvorstufe sind heute drei Fontformate verbreitet, das Format PostScript Type 1, das TrueType-Format und das OpenType-Format. Die Fontformate unterscheiden sich in der Art der mathematischen Konturbeschreibung der Glyphen, im Zeichensatz und in der Zeichencodierung. Ihr Aufbau ist in der ISO-Norm 9541 für Konturschriftarten festgelegt.

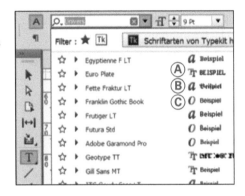

Verschiedene Schriftenhersteller bieten namensgleiche Schriften in unterschiedlichen Fontformaten an. Dies kann zu Schwierigkeiten bei der Übernahme von Text- und Layoutdateien führen. Die unterschiedliche Zeichencodierung in diesen Schriften kann bewirken, dass bestimmte Glyphen falsch oder gar nicht dargestellt werden. Alle modernenPostScript-fähigen Ausgabegeräte unterstützen die drei Fontformate.

2.1.1 Type-1-Fonts

Bei Type-1-Fonts handelt es sich um Schriftzeichensätze, deren Konturen (Outlines) mit Hilfe der mathematischen Bézierkurven-Technik definiert werden. Zur Darstellung der Schrift auf einem Display oder zum Ausdruck muss die Schrift zunächst in der benötigten Ausgabeauflösung gerastert werden.

Aufgrund der vektoriellen Beschreibung der Schriften sind Type-1-Fonts frei skalierbar, können also in jeder beliebigen Größe dargestellt oder ausgedruckt werden. Zur Verbesserung der Qualität bei geringer Auflösung – insbesondere zur Darstellung auf Displays – kommt die Hinting-Technik zum Einsatz. Diese gewährleistet ein gleichmäßiges Schriftbild. Ein großer Nachteil der PostScript-Schriften ist die Beschränkung auf maximal 256 Zeichen pro Zeichensatz. Hier sind die 16-Bit-Formate TrueType bzw. OpenType überlegen. Leider sind Type-1-Fonts nicht plattformunabhängig, so dass ein Austausch der Schriften zwischen

**Fontformate im
Vergleich**

	Type-1-Fonts		TrueType-Fonts	OpenType-Fonts
Dateiendung	.PFB + .PFM	.LWFN + .FFIL	.TTF	.TTF/.OTF
Codierung	ASCII	ASCII	ASCII	Unicode
Zeichenanzahl	256	256	≤ 65 536	≥ 65 536
Geeignet für Windows	x		x	x
Geeignet für macOS		x	x	x

© Springer-Verlag GmbH Deutschland 2018
P. Bühler, P. Schlaich, D. Sinner, *Druckvorstufe*, Bibliothek der Mediengestaltung,
https://doi.org/10.1007/978-3-662-54613-0_2

Apple- und Windows-Computern nicht ohne Konvertierung möglich ist.

Type-1-Fonts unter Windows

Zur vollständigen Beschreibung einer Type-1-Schrift unter Windows werden zwei Dateien benötigt:

- *PFB (Printer Font Binary)*
 Daten zur Beschreibung der Schrift-Outlines
- *PFM-Datei (Printer Font Metric)*
 Alle metrischen Angaben zur Schrift wie Laufweite oder Kerning

Type-1-Fonts unter macOS

Auch unter Apple sind für Type-1-Schriften zwei Dateien erforderlich:

- *LWFN-Datei (LaserWriter Font)*
 Datei mit den PostScript-Outlines
- *FFIL-Datei* (Font Suitcase)
 Datei mit allen weiteren Informationen über eine Schrift

2.1.2 TrueType-Fonts

Technologisch unterscheiden sich TrueType- von Type-1-Fonts dadurch, dass zur Beschreibung der Schrift-Outlines keine Bézierkurven, sondern sogenannte Splines verwendet werden. Aufgrund der Einsetzbarkeit auf unterschiedlichen Betriebssystemen und der von vornherein offengelegten Schriftcodierung sind TrueType-Fonts heute in großer Zahl im Einsatz.

TrueType-Fonts bieten eine Reihe von Vorteilen:

- TrueType-Fonts basieren auf 16-Bit-Unicode, mit dem – im Unterschied zu 256 Zeichen bei Type-1-Fonts – 65 536 Zeichen pro Zeichensatz codiert werden können.
- Sowohl unter Windows als auch unter macOS ist lediglich eine Datei erforderlich. Die Schriftverwaltung wird hierdurch einfacher und über-

sichtlicher als bei Type-1-Schriften.
- TrueType-Schriften für Windows können unter macOS genutzt werden und umgekehrt.

2.1.3 OpenType-Fonts

Dass sich Zusammenarbeit lohnt, bewiesen Microsoft und Adobe, die 1996 mit „OpenType" eine Weiterentwicklung und Vereinigung von Type-1- und TrueType-Fonts vorstellten.

- Ein OpenType-Font kann entweder PostScript- oder TrueType-Outlines enthalten, entsprechend existieren zwei Dateiendungen OTF (PostScript) bzw. TTF (TrueType).
- OpenType vereint die Vorteile von PostScript und TrueType: Alle fontmetrischen Angaben sind (wie bei TrueType) in einer Datei enthalten, so dass keine zweite Datei notwendig ist.
- Eine wesentliche Neuerung gegenüber Type-1-Schriften ist die Verwendung von Unicode. Da es sich um einen Code mit 16 Bit (oder mehr) handelt, sind mindestens 65.536 Zeichen pro Zeichensatz möglich. Insbesondere für Sonderzeichen oder für asiatische Sprachen mit großem Alphabet bzw. Silbenvorrat stellte die Beschränkung auf acht Bit (256 Zeichen) ein großes Problem dar.

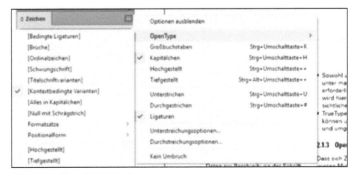

OpenType-Menü in InDesign

2.2 Schriftverwaltung

2.2.1 macOS

Da Schriften an unterschiedlichen Stellen abgelegt werden (können), ist die Schriftverwaltung bei Apples Betriebssystem macOS nicht gerade selbsterklärend. Außerdem besteht die Gefahr, dass doppelt vorhandene Zeichensätze zu Fehlern führen.

Speicherorte für Schriften
Bei macOS sind folgende Speicherorte für Schriften möglich:
- Systemschriften sind unter *System > Library > Fonts* gespeichert. Sie stehen allen Benutzern zur Verfügung und dürfen keinesfalls gelöscht werden. Anwenderschriften haben an dieser Stelle nichts verloren.
- Ebenfalls allen Benutzern zur Verfügung stehen die lokalen Schriften, die unter *Library > Fonts* abgelegt werden. Sie sind für das Betriebssystem nicht zwingend erforderlich.
- Jedem Benutzer steht unter *Benutzer > Benutzername > Library > Fonts* ein „privates" Schriftverzeichnis zur Verfügung, auf das nur er selbst zugreifen kann.

Schriftsammlung
Das gelbe Ausrufezeichen warnt vor doppelt installierten Schriften.

- Wenn Sie Ihren Mac im Netzwerk betreiben, steht unter *Netzwerk > Library > Fonts* ein weiteres Verzeichnis zur Verfügung, auf dessen Schriften alle Nutzer des Netzwerkes zugreifen können.
- Einige Applikationen legen ein eigenes Schriftverzeichnis an. So finden Sie unter *Library > Application Support > Adobe* alle Schriften, die zusammen mit den Adobe-Programmen installiert werden. Logischerweise greifen auf diese Schriften auch nur Adobe-Applikationen zu, so dass beispielsweise in QuarkXPress diese Schriften nicht zur Verfügung stehen.

Hierarchie der Schriftnutzung
Welche Schriftdatei wird verwendet, wenn diese an mehreren Orten abgelegt wird? Das Betriebssystem sucht in folgender Reihenfolge nach einer gewünschten Schrift:
Die gezeigte Hierarchie macht die

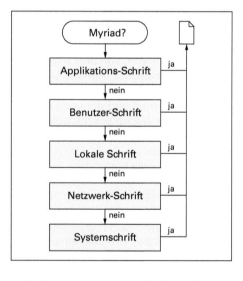

Schriftverwaltung zwar flexibel, birgt aber andererseits die Gefahr, dass nicht die gewünschte Schrift verwendet wird.

Wenn Sie beispielsweise eine Schrift im lokalen Schriftordner ablegen, wird diese nicht gefunden, wenn sich eine gleichnamige Datei im Benutzerverzeichnis befindet. Zur Schriftverwaltung Ihres Macs sollten Sie prüfen, welche Schriften wo installiert sind, und doppelte Schriften löschen.

Schriftsammlung
Kostenloser Bestandteil des Betriebssystems macOS ist eine kleine Software namens *Schriftsammlung*. Sie stellt alle Grundfunktionen zur Verwaltung von Schriften bereit.

2.2.2 Windows 10

Im Vergleich zu macOS ist die Schriftorganisation und -verwaltung am Windows-PC denkbar einfach. In sämtlichen Betriebssystemvarianten befinden sich die Schriften im Systemverzeichnis

C:\Windows\Fonts. Um Schriften zu installieren, benötigen Sie Administratorrechte.

Sie können in diesem Verzeichnis Schriften hinzufügen oder löschen **A** und sich eine Vorschau der Schrift anzeigen lassen **B**. Windows ermöglicht darüber hinaus, Schriften ein- oder auszublenden **C** – was man schon als Mini-Schriftverwaltung bezeichnen kann.

2.2.3 Schriftverwaltungsprogramme

Wenn Sie mit vielen und ständig wechselnden Schriften arbeiten, sollten Sie sich nach einer geeigneten Schriftverwaltungssoftware umsehen.

Bessere Programme erkennen doppelte Schriften und ermöglichen teilweise sogar die Reparatur defekter Zeichensätze.

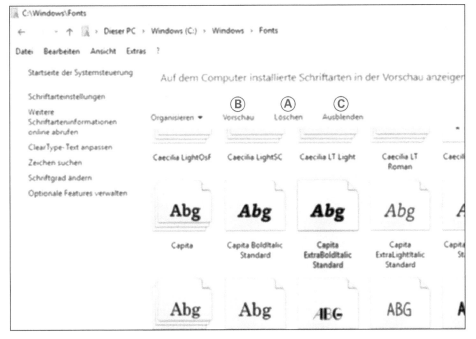

Schriftverwaltung unter Windows

Die Windows-Schriftverwaltung ermöglicht es, Schriften hinzuzufügen, zu löschen, ein- oder auszublenden und sich eine Vorschau anzeigen zu lassen.

33

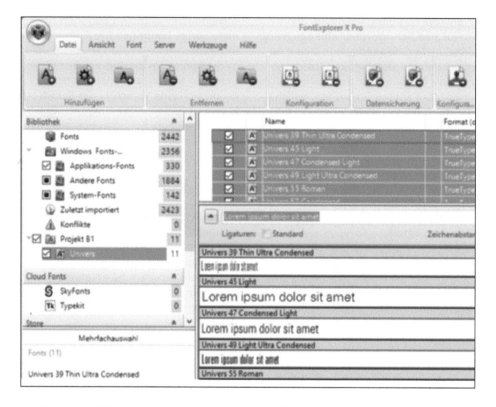

FontExplorer X Pro

Der FontExplorer X Pro ist zwar nicht kostenlos, aber dafür wesentlich umfangreicher als die Schriftverwaltung von Windows oder macOS. Sie können eine Demoversion unter www.fontexplorerx.com herunterladen, eine Lizenz kostet derzeit 89 Euro. Das Programm analysiert alle im System installierten Schriften, findet Duplikate und löscht diese bei Bedarf. Interessant sind auch die Plug-ins für InDesign, InCopy, Illustrator, Photoshop und QuarkXPress, die dafür sorgen, dass beim Öffnen einer Datei die benötigten Schriften automatisch aktiviert werden.

Suitcase Fusion

Suitcase Fusion ist für macOS und Windows erhältlich und stellt die beim FontExplorer X aufgezählten Funktionen ebenfalls bereit. Sie können auch von Suitcase Fusion eine Demoversion herunterladen (www.extensis.com) und 30 Tage lang testen, die Vollversion des Programms kostet derzeit etwa 120 Dollar.

Adobe Typekit

Seit 2011 bietet Adobe mit Typekit einen Abonnementdienst für Schriften an zur Verwendung in Desktop-Programmen und auf Websites.

Das Typekit-Abo ist Teil eines Creative-Cloud-Abonnements und erlaubt den Zugriff auf eine Auswahl von vielen Schriftanbietern. Schriften können auf der Webseite typekit.com ausgewählt und dann mit Hilfe der Creative Cloud synchronisiert oder im Web verwen-

det werden. Synchronisierte Schriften können in allen Creative-Cloud-Applikationen wie Photoshop und InDesign sowie in sonstigen Desktop-Applikationen wie Microsoft Word genutzt werden. Die Synchronisation der Schriften wird über die Creative Cloud durchgeführt.

Fontstand

Fontstand ist eine macOS-Anwendung, die es möglich macht, auf eine neue Art und Weise Schriften für Desktop-Programme zu lizenzieren. Seit 2016 besteht die Möglichkeit, Schriftarten von Fontstand (fontstand.com) zu einem relativ geringen Preis für den Desktop-Einsatz monateweise zu mieten.

Über die Software ist es möglich, Schriften sogar kostenlos für 1 Stunde in den eigenen Projekten zu testen. Wenn eine Schrift ein ganzes Jahr gemietet wurde, ist die Schrift „abbezahlt" und der Nutzer erhält die Nutzungsrechte dauerhaft.

2.3 Bilddateien

Digitale Bilder werden, unabhängig von der Art der Bilddatenerfassung, durch bestimmte technische Parameter charakterisiert. Zur technischen Kommunikation ist es wichtig, die Parameter zu kennen und ihre jeweiligen Werte im Produktionsprozess bewerten zu können.

2.3.1 Auflösung

Bei der Digitalisierung eines Bildes in der Digitalkamera oder im Scanner wird es in einzelne meist quadratische Flächenelemente, Pixel (px), zerlegt. Die Auflösung ist linear, d. h., sie ist immer auf eine Strecke bezogen:
- ppi, Pixel/Inch bzw. Pixel/Zoll
- ppcm, px/cm, Pixel/Zentimeter

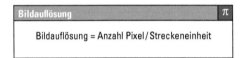

Bildauflösung	π
Bildauflösung = Anzahl Pixel / Streckeneinheit	

Pixelmaß
Das Pixelmaß beschreibt die Breite und Höhe eines digitalen Bildes in Pixel. Abhängig von der Bildart und dem Ausgabeprozess müssen Sie die entsprechende Bildauflösung bzw. das Pixelmaß wählen.

Halbtonbilder im Druck
Die Auflösung ist vom Ausgabeprozess abhängig. Bei der autotypischen Rasterung im Druck soll das Verhältnis Pixel : Rasterpunkte 2 : 1 betragen. Man nennt den Faktor, der sich aus diesem Verhältnis ergibt, Qualitätsfaktor (QF). Für einen Druck mit 60 L/cm ist die Auflösung bei einem QF = 2 also 60 L/cm x 2 px/L = 120 px/cm oder 300 (304,8) ppi.
Für die frequenzmodulierte Rasterung und den Digitaldruck müssen Sie die notwendige Auflösung als Kenn-

größe des jeweiligen Prozesses selbst bestimmen bzw. erhalten vom Hersteller die notwendigen Vorgaben.

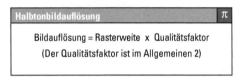

Halbtonbildauflösung	π
Bildauflösung = Rasterweite x Qualitätsfaktor	
(Der Qualitätsfaktor ist im Allgemeinen 2)	

Beispielrechnung
In einem Reiseprospekt soll ein Bild mit einer Rasterweite von 48 L/cm in einer Breite von 140 mm und einer Höhe von 80 mm gedruckt werden.
Berechnen Sie die Auflösung und das Pixelmaß der Bilddatei.

```
Auflösung:
48 L/cm x 2 = 96 px/cm
96 px/cm x 2,5 cm/inch = 240 px

Pixelmaß:
B: 96 px/cm x 14 cm = 1344 px
H: 96 px/cm x 8 cm = 768 px
```

Druckverfahren	Auflösung		
		Druckausgabe	Digitalfoto
Offsetdruck	48 L/cm	120 lpi	240 ppi
	60 L/cm	150 lpi	300 ppi
	70 L/cm	175 lpi	350 ppi
Inkjet	720 dpi		150 ppi
Laser	600 dpi		150 ppi

Strichbilder im Druck
Strichbilder sind Bilder mit vollfarbigen Flächen. Sie werden i.d.R. nicht aufgerastert und brauchen deshalb eine höhere Auflösung als gerastert gedruckte Halbtonbilder. Die Auflösung für Strichbilder beträgt mindestens 1200 ppi. Bei höherer Auflösung ist ein ganzzahliges Verhältnis zur Ausgabeauflösung sinnvoll, um Interpolationsfehler zu vermeiden.

Pixel
Kunstwort aus den beiden englischen Wörtern *picture* und *element*

1 Inch = 2,54 cm
In der Praxis wird häufig mit dem gerundeten Wert von 2,5 cm gerechnet.

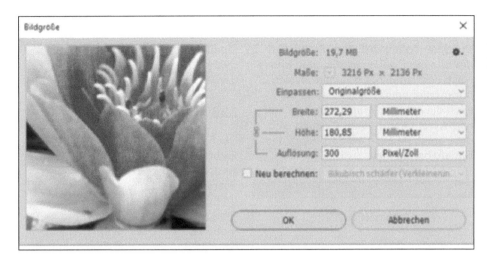

Zusammenhang von Pixelmaß, geometrischer Bildgröße und Auflösung

Veranschaulicht im Dialogfeld *Bildgröße* in Adobe Photoshop

Halbton, 50 ppi Halbton, 150 ppi Halbton, 300 ppi

Halbtonbilder

mit unterschiedlicher Auflösung

Strich, 50 ppi Strich, 300 ppi Strich, 1200 ppi

Strichbilder

mit unterschiedlicher Auflösung

37

2.3.2 Datentiefe, Farbtiefe, Bittiefe

Die Datentiefe bezeichnet die Anzahl der Bits pro Pixel eines digitalen Bildes. Nach der Regel: Mit n Bit lassen sich 2^n Informationen darstellen, ist damit auch die Zahl der möglichen Ton- und Farbwerte beschrieben. Deshalb wird die Datentiefe auch als Farbtiefe oder Bittiefe bezeichnet.

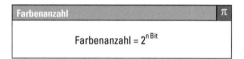

Farbenanzahl π

$$\text{Farbenanzahl} = 2^{n\,Bit}$$

RGB – 24 Bit

Im RGB-Modus mit z. B. 24 Bit Farbtiefe (8 Bit x 3 Kanäle) kann jede der 256 Stufen eines Kanals mit jeder Stufe der anderen Kanäle kombiniert werden. Daraus ergeben sich 256 x 256 x 256 = 16.777.216 Farben.

CMYK – 32 Bit

Bilder im CMYK-Modus haben vier Farbkanäle und somit 32 Bit Farbtiefe. Die Anzahl der möglichen Farben bleibt aber bei 16.777.216 Farben. Grund ist die Separation, bei der der Unbuntanteil zwischen den drei Farbkanälen Cyan, Magenta und Yellow (Gelb) und dem Schwarzkanal aufgeteilt wird.

2.3.3 Farbmodus

Der Farbmodus legt fest, in welchem Farbmodell die Bildfarben aufgebaut sind. Bilder aus der Digitalfotografie, aber auch gescannte Bilder sind meist im RGB-Modus abgespeichert. RGB-Modus bedeutet, dass die Farbinformation eines Pixels in den drei Farbkanälen Rot, Grün und Blau aufgeteilt ist. Bilder in Druckdateien sind meist im CMYK-Modus mit vier Farbkanälen für Cyan, Magenta, Yellow (Gelb) und Key bzw. Black (Schwarz). Durch den Farbmodus ist nicht festgelegt, in welchem Farbraum die Bildfarben gespeichert sind. Dies erfolgt erst durch die Auswahl des Arbeitsfarbraums. In Photoshop sind die Farbeinstellungen mit der Auswahl des Arbeitsfarbraums unter Menü *Bearbeiten > Farbeinstellungen...* festgelegt. Wie wir im Kapitel

Halbtonbilder
mit unterschiedlicher Farbtiefe

3 Bit = 8 Farben 8 Bit = 256 Farben 24 Bit = 16.777.216 Farben

Farbmanagement noch sehen werden, können in Bridge die Farbeinstellungen für alle Programme von Adobe CC synchronisiert werden. Die Auswahl eines anderen Farbmodus unter Menü *Bild > Modus* konvertiert das Bild in den in den Farbeinstellungen voreingestellten Arbeitsfarbraum.

programmen als Vektorobjekte mit den Pixeln zusammen abgespeichert werden. Die Objektpfade folgen, anders als die Auswahlwerkzeuge, nicht dem Verlauf der Pixel, sondern sind davon unabhängig. Erst beim Rastern bzw. Rendern wird der Verlauf eines Pfads auf die jeweils naheliegendste Pixelkante gerechnet.

Vektor-Werkzeuge
in Photoshop
A Zeichenstift
B Text
C Pfadauswahl
D Formen und Linien

Sie können die Bilddatei in Photoshop unter Menü *Datei > Speichern unter… > Photoshop EPS > Mit Vektordaten* speichern. Die Vektorinformation steht dann beim Drucken und Ausbelichten zur Verfügung. Beim erneuten Öffnen in Photoshop werden die Vektoren aber automatisch gerendert. Wenn Sie beim Speichern als TIFF-Datei die Ebenen mit abspeichern, dann bleiben auch beim erneuten Öffnen der Datei in Photoshop die Vektorobjekte erhalten.

Menüoption Modus
in Photoshop

2.3.4 Pixel und Vektor

Die Bildinformation ist üblicherweise als Pixelbild gespeichert. Zusätzlich kann eine Pixelbilddatei aber auch Vektorinformationen enthalten.

Vektorobjekte
Schrift, geometrische Formen wie Rechteck oder Kreis sowie freie Formen können in vielen Bildverarbeitungs-

Ebenen-Fenster
in Photoshop mit Vektorobjekt

Beschneidungspfad

Der Beschneidungspfad ist eine besondere Form eines Vektorobjekts. Dabei dient der Pfad zur geometrischen, nicht rechtwinkeligen Freistellung eines Bildmotivs. Bei der Positionierung im Layoutprogramm und bei der Belichtung werden alle Bildbereiche außerhalb des Pfades ausgeblendet. Die Genauigkeit der Ausgabeberechnung legen Sie durch die Angabe der Kurvennäherung fest.

Der Beschneidungspfad wird im TIFF- und im EPS-Format beim Speichern in Photoshop automatisch mitgespeichert.

Freistellungspfad

Freigestelltes Motiv

Positionierung der Bilddatei mit Freistellungspfad im Layoutprogramm. Der graue Hintergrund ist die Flächenfarbe des Bildrahmens.

2.3.5 Dateiformat

Unter Dateiformat versteht man die innere logische Struktur einer Datei. Alle Bildverarbeitungsprogramme bieten neben dem „programmeigenen" Dateiformat noch eine Reihe weiterer Dateiformate als Import-, und als Exportformat beim Abspeichern der Bilddatei an.

Dateiformatwahl

Welches der angebotenen Dateiformate zu wählen ist, hängt vom weiteren Verwendungszweck der Datei ab:

- *Bildverarbeitung*
 Programmeigenes Format PSD **A** oder verlustfreie Exportformate wie EPS **B** und TIFF **C**.
- *Layoutprogramm*
 Die Importfilter erlauben eine Vielzahl an Dateiformaten, EPS **D** und insbesondere TIFF **E** sind am weitesten verbreitet.

Eingebettete Einstellungen

Außer der reinen Bildinformation können noch gespeichert werden:
- Alphakanäle aus Photoshop im TIFF- und PNG-Format
- Rastereinstellungen und Druckkennlinie im EPS-Format
- ICC-Farbprofile z. B. im PSD-, EPS- und TIF-Format

Dateiformate im Speichern-Dialog in Photoshop

Das Beispielbild im PSD-Format wird als TIFF gespeichert.

Dateiformate im Import-Dialog in InDesign

2.4 Grafikdateien

Eine Grafik ist nicht wie eine Fotografie ein direktes Abbild der Welt, sondern eine von Grafikern erstellte Darstellung eines Objekts oder eines Sachverhalts. Zur Erstellung von Grafiken wurden über die Jahrhunderte hinweg ganz unterschiedliche Techniken eingesetzt: vom Holzschnitt oder Kupferstich durch Albrecht Dürer bis hin zur Druckgrafik in der Technik des Holzschnitts von HAP Grieshaber im 20. Jahrhundert. Diese künstlerischen Grafiken sind in der Medienproduktion eine Vorlagenart, die durch Scannen oder digitale Fotografie erfasst und digitalisiert werden.

Grafikarten

Die Einteilung der Grafiken erfolgt nach unterschiedlichen Kriterien:
- Pixel- oder Vektorgrafik
- Dimension, 2D oder 3D
- Dateiformat
- Print- oder Webgrafik
- Bildaussage und Verwendungszweck, z. B. Icon, Infografik
- Statisch oder animiert

In der Druckvorstufe betrachten wir hier nur die technischen Aspekte der Grafiken mit der grundsätzlichen technischen Unterscheidung in Pixel- und Vektorgrafik.

2.4.1 Pixelgrafik

Pixelgrafiken sind wie digitale Fotografien oder Scans aus einzelnen Bildelementen (Pixel) zusammengesetzt.

In der Fotografie und beim Scannen ist die Größe der Bildmatrix und damit die Anzahl der Pixel in der Breite und der Höhe der Abbildung durch die Einstellungen der Kamera- bzw. Scannersoftware festgelegt. Bei der Erstellung einer Pixelgrafik sind Sie in der Definition der Auflösung bzw. des absoluten Pixelmaßes der Grafik frei.

Holzschnitte als Briefmarken

Links: 2009 zum 100. Geburtstag von HAP Grieshaber
Rechts: 1971 zum 500. Geburtstag von Albrecht Dürer

Die Erstellung von Grafiken zur Publikation in Print- und Digitalmedien erfolgt heute meist direkt am Computer mit Bildverarbeitungsprogrammen oder speziellen 2D- und 3D-Grafikprogrammen.

Pixelgeometrie

Pixelbilder und -grafiken haben verschiedene technische Eigenschaften, die Sie bei der Erstellung und Verwendung beachten müssen.
- Pixel haben eine quadratische oder eine rechteckige Form.
- Pixel haben keine feste Größe, sind aber innerhalb einer Pixelgrafik, bestimmt durch deren Auflösung, immer einheitlich groß.
- Pixel sind in ihrer Position jeweils durch die x/y-Koordinaten des Formats definiert.

Vektorgrafik

Additive Farbmischung im Druck

42

Pixelseitenverhältnis
Photoshop Menü *Datei > Neu...*

Pixelfarben

Jedes Pixel hat seine eigene Farbe. Die Farbwerte werden durch den Datei-Farbmodus und durch die Farbtiefe bestimmt.

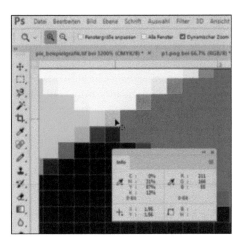

Anzeige der Pixelfarbe als CMYK- und RGB-Werte

Dateigröße

Die Dateigröße wird durch die Anzahl der Pixel und die Farbtiefe der Grafik bestimmt.

Auflösung

Die Auflösung wird durch die Anzahl der Pixel pro Streckeneinheit, meist Zentimeter oder Inch, definiert. Da die Größe der Pixel durch die Auflösung vorgegeben ist, variiert die dargestellte Bildgröße je nach Ausgabeauflösung im Printmedium.

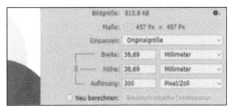

Pixelmaß und Auflösung

Anzeige des Farbmodus und der Datentiefe

Pixel
Kunstwort aus den beiden englischen Wörtern *picture* und *element*

Pixelgrafik
mit unterschiedlicher Auflösung

Definition der Auflösung:
ppi = pixel per inch

Dateigröße 4c, ohne Komprimierung

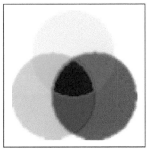

72 ppi, 48 KB

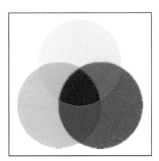

150 ppi, 207 KB

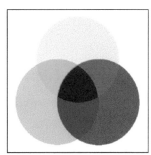

300 ppi, 823 KB

43

Skalierung

Wenn Sie die Größe eines Bildes bzw. einer Grafik verändern, dann vergrößert sich bei gleichbleibender Pixelzahl die Bildauflösung und damit auch die absolute Pixelgröße. Bei konstant bleibender Auflösung müssen Pixel bei der Vergrößerung hinzugerechnet werden. Die verschiedenen Grafikprogramme bieten dazu mehrere Algorithmen zur Auswahl. Die Option „Pixelwiederholung" liefert bei flächigen Grafiken meist das beste Ergebnis.

Neuberechnung der Bildgröße

gehen durch die Verringerung der Pixelzahl Details verloren.

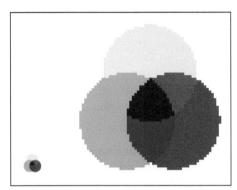

Skalierung auf 800%

Anti-Aliasing

Durch die Rasterung der Fläche in Pixel sind alle Kanten, die nicht parallel mit den Bildkanten verlaufen, stufig. Um trotzdem eine optisch gefällige Liniendarstellung zu bekommen, gibt es grundsätzlich zwei Möglichkeiten:

- *Hohe Auflösung*
 Durch die damit erreichten kleinen Pixel ist die Stufung kleiner und für den Betrachter nicht mehr sichtbar.
- *Anti-Aliasing*
 An den Kanten der Linien und Flächen werden Pixel mit Zwischentönen hinzugerechnet. Optisch wirkt die Kante dadurch glatter, aber auch etwas unschärfer.

Grundsätzlich gilt, dass sich die Qualität bei der Skalierung immer verschlechtert. Bei der Vergrößerung wird die Grafik unschärfer, bei der Verkleinerung

Pixelgrafik
Links:
ohne Anti-Aliasing
Rechts:
mit Anti-Aliasing

2.4.2 Vektorgrafik

Vektorgrafiken setzen sich nicht aus einzelnen voneinander unabhängigen Pixeln zusammen, sondern beschreiben eine Linie oder eine Fläche als Objekt. Die Form und Größe des Objekts werden durch mathematische Werte definiert.

Farben und Attribute

Zur Zuweisung verschiedener Attribute wie z. B. der Farbe einer Fläche oder der Farbe und Stärke einer Kontur müssen Sie die Kurve an einer Stelle mit dem Auswahlwerkzeug (Pfeil) anklicken und die Attribute in die Dialogfenster eingeben.

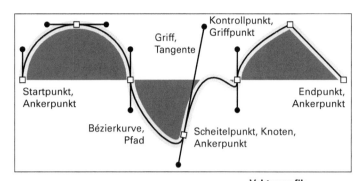

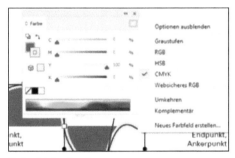

Farbe-Dialogfenster
Einstellung der Flächen- und Konturfarbe

Kontur-Dialogfenster
Einstellung der Konturstärke und weiterer Attribute

Skalierung und Auflösung

Vektorgrafiken sind durch die mathematische Beschreibung der Kurven und

Vektorgrafik
Pfad mit Kontur und Flächenfüllung

Attribute auflösungsunabhängig. Sie können deshalb grundsätzlich ohne technischen Qualitätsverlust skaliert werden. Die Darstellungsqualität feiner Strukturen oder Proportionen müssen Sie davon unabhängig natürlich bei einer Größenänderung immer beachten. So müssen Sie beispielsweise entscheiden, ob die Konturenstärke oder Effekte wie z. B. Schlagschatten mit skaliert werden oder gleich bleiben.

Skalieren-Dialogfenster

Von der Pixelgrafik zur Vektorgrafik

Viele Vektorgrafikprogramme bieten die Option, Pixelgrafiken als Vorlage in ein Dokument zu laden und dann zu vektorisieren. Daneben gibt es noch

45

eine Reihe spezieller Programme zur Konvertierung wie z.B. Vector Magic.

Durch die Konvertierung ist es möglich, dass Sie Pixelgrafiken aus dem Internet oder eingescannte Grafiken, die technisch bedingt ebenfalls Pixelgrafiken sind, als Vektorgrafiken weiterbearbeiten und auflösungsunabhängig skalieren.

Die Software bietet die Möglichkeit, die Pixelgrafik zunächst nach Ihren Vorgaben automatisch nachzeichnen zu lassen und das Ergebnis danach noch manuell zu optimieren.

Von der Vektorgrafik zur Pixelgrafik
Die Konvertierung der Vektorgrafik zur Pixelgrafik ist ebenfalls möglich. Da die Pixelgrafik nur mit Qualitätsverlust skaliert werden kann, sollten Sie die Vektorgrafik vor der Konvertierung auf das gewünschte Endformat bringen. Die Farben der Grafik definieren Sie ebenfalls vor der Konvertierung im Zielfarbmodus und im Zielfarbraum.

2.4.3 Dateiformat

Wir unterscheiden natürlich auch beim Dateiformat zwischen Pixel- und Vektorgrafik. Sie können proprietäre Dateiformate wie z.B. PSD für Pixelgrafiken und AI für Vektorgrafiken verwenden. Als Austauschdateiformate sind TIFF für Pixelgrafiken und EPS für Vektorgrafiken üblich.

EPS Speichern-Dialogfenster

Vektor – Pixel
Vektorisierung in Illustrator
Links:
Menü *Objekt > Bildnachzeichner*
Rechts:
Menü *Objekt > In Pixelbild umwandeln...*

46

2.5 Aufgaben

1 Fontformate kennen

Nennen Sie die drei wichtigsten Typen von Fontformaten.

1.

2.

3.

2 Funktionen von Schriftverwaltungssoftware kennen

Nennen Sie drei wesentliche Vorteile einer Schrift- oder Fontverwaltungssoftware.

1.

2.

3.

3 Pixel definieren

Was ist ein Pixel?

4 Auflösung und Farbtiefe erklären

Erklären Sie die beiden Begriffe
a. Auflösung,
b. Farbtiefe.

a.

b.

5 Farbmodus kennen

Welche Bildeigenschaft wird durch den Farbmodus festgelegt?

6 Pixel- und Vektorgrafiken unterscheiden

Erläutern Sie den prinzipiellen Aufbau von
a. Pixelgrafiken,
b. Vektorgrafiken.

a.

b.

7 Austauschdateiformate kennen

Nennen Sie jeweils ein Austauschdateiformat für Pixel- und Vektorgrafiken.

47

3.1 Farbmischungen

3.1.1 Additive Farbmischung – physiologische Farbmischung

Bei der additiven Farbmischung wird Lichtenergie verschiedener Spektralbereiche addiert. Die Mischfarbe (Lichtfarbe) enthält also mehr Licht als die Ausgangsfarben. Sie ist somit immer heller. Wenn Sie rotes, grünes und blaues Licht mischen, dann entsteht durch die Addition der drei Spektralbereiche das komplette sichtbare Spektrum, d. h. Weiß.

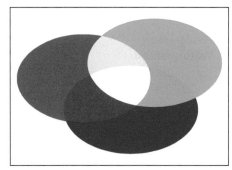

Additive Farbmischung

Beispiele für die Anwendung der additiven Farbmischung sind der Monitor, die Digitalkamera, die Bühnenbeleuchtung und die Addition der drei Teilreize (Farbvalenzen) beim menschlichen Farbensehen. Man nennt deshalb die additive Farbmischung auch physiologische Farbmischung.

3.1.2 Subtraktive Farbmischung – physikalische Farbmischung

Bei der subtraktiven Farbmischung wird Lichtenergie subtrahiert. Jede hinzukommende Farbe absorbiert einen weiteren Teil des Spektrums. Die Mischfarbe (Körperfarbe) ist deshalb immer dunkler als die jeweiligen Ausgangsfarben der Mischung. Schwarz als Mi-

schung der subtraktiven 3 Grundfarben Cyan, Magenta und Gelb absorbiert das gesamte sichtbare Spektrum.

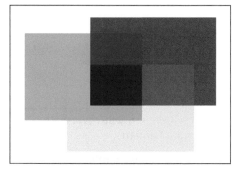

Subtraktive Farbmischung

Beispiele für die Anwendung in der Praxis sind der Farbdruck und künstlerische Mal- und Zeichentechniken. Da diese Farbmischungen technisch stattfinden, unabhängig vom menschlichen Farbensehen, nennt man die subtraktive Farbmischung auch physikalische Farbmischung.

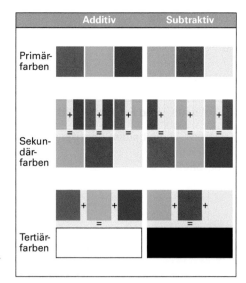

Beziehung der additiven und der subtraktiven Farbmischung

© Springer-Verlag GmbH Deutschland 2018
P. Bühler, P. Schlaich, D. Sinner, *Druckvorstufe*, Bibliothek der Mediengestaltung,
https://doi.org/10.1007/978-3-662-54613-0_3

3.2 Farbordnungssysteme

Es gibt Dutzende Farbordnungssysteme mit ganz unterschiedlichen Ordnungskriterien. Die in der Medienproduktion gebräuchlichsten Systeme werden im Folgenden vorgestellt.

Farbmischsysteme
Farbmischsysteme orientieren sich an herstellungstechnischen Kriterien. Beispiele hierfür sind das System Itten und Hickethier, aber auch das RGB-System und das CMYK-System.

Farbauswahlsysteme
Aus den Farben eines Bildes werden bestimmte Farben ausgewählt und in eine Farbpalette/Farbtabelle übertragen. Ein indiziertes Farbbild basiert auf einer Farbtabelle mit maximal 256 Farben. Diese Auswahl ist nicht genormt, sondern systembedingt verschieden. Beispiele sind Bilddateien im Dateiformat PNG-8 und GIF.

Farbmaßsysteme
Farbmaßsysteme basieren auf der valenzmetrischen Messung von Farben. Sie unterscheiden sich damit grundsätzlich von den Farbmischsystemen. Beispiele sind das CIE-Normvalenzsystem und das CIELAB-System.

3.2.1 Sechsteiliger Farbkreis

Das einfachste Farbordnungssystem ist der sechsteilige Farbkreis. Die 3 Grundfarben der additiven Farbmischung (RGB) und die 3 Grundfarben der subtraktiven Farbmischung (CMY) sind immer abwechselnd, entsprechend den Farbmischgesetzen, angeordnet.

Magenta ist als einzige Grundfarbe nicht im Spektrum vertreten. Sie ist die additive Mischung aus den beiden Enden des Spektrums den additiven Grundfarben Blau und Rot. Durch die

Kreisform wird das Spektrum mit Magenta geschlossen.

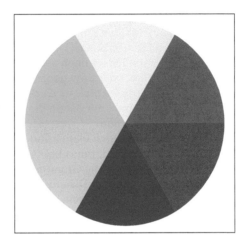

Sechsteiliger
Farbkreis

3.2.2 RGB-System

Rot, Grün und Blau (RGB) sind die additiven Grundfarben. Alle Farben, die der Mensch sieht, setzen sich aus diesen drei Grundfarben zusammen. Folgerichtig basieren technische Anwendungen wie der Farbmonitor, die Digitalkamera und der Scanner auf dem RGB-System.

Das RGB-System ermöglicht keine absolute Farbkennzeichnung. Wie bei den als Druckfarben verwendeten subtraktiven Grundfarben CMY sind herstellerbedingt unterschiedliche spektrale Werte vorhanden.

Beispiele für RGB-Farbräume sind: Der sRGB-Farbraum (standardRGB), er wird von vielen Soft- und Hardwareherstellern unterstützt; CIE RGB, er umfasst einen größeren RGB-Farbraum und ist dadurch nicht in allen Komponenten realisierbar; eciRGB, als empfohlener Basisfarbraum für den Color-Management-Workflow. Sie können das Profil unter www.eci.org kostenlos herunterladen.

3.2.3 CMYK-System

Die Buchstaben CMY bezeichnen die Grundfarben der subtraktiven Farbmischung Cyan, Magenta und Gelb (Yellow). Beim Mehrfarbendruck wird zur Kontrastunterstützung noch zusätzlich Schwarz (BlacK oder Key) gedruckt. Die Koordinaten des Farbraums sind die Flächendeckungen, mit denen die Farben gedruckt werden.

Da ein Farbraum durch vier Grundfarben überbestimmt ist, muss bei jedem CMYK-Farbraum die Grundfarbe Schwarz definiert werden. Die eindeutigste Definition ergibt sich, wenn keine Mischfarbe durch mehr als drei Grundfarben entsteht, nämlich entweder durch drei Buntfarben (Buntaufbau) oder durch zwei Buntfarben und Schwarz (Unbuntaufbau).

Abhängig von der Separationsart, dem Papier und den Druckbedingungen ergeben sich andere farbmetrische Eckpunkte. Es gibt somit mindestens so viele CMYK-Farbräume, wie es unterschiedliche Kombinationen von Papier und Druckbedingungen gibt.

3.2.4 Prozessunabhängige Farbsysteme

In der Digitalfotografie und der nachfolgenden Medienproduktion kommt es darauf an, Farben messen und absolut kennzeichnen zu können. Sowohl das RGB-System wie auch das CMY- bzw. das CMYK-System erfüllen diese Forderung nicht. Die Farbdarstellung unterscheidet sich je nach Farbeinstellungen der Soft- und Hardware. Wir brauchen deshalb zur absoluten Farbkennzeichnung sogenannte prozessunabhängige Farbsysteme. In der Praxis sind zwei Systeme eingeführt: das CIE-Normvalenzsystem und das CIELAB-System.

Beide Farbsysteme umfassen alle für den Menschen sichtbaren Farben.

Die Farbwerte werden mit Spektralfotometern gemessen. Messgegenstände können sowohl Körperfarben, z.B. Aufsichtsvorlagen oder Objekte, als auch Lichtfarben, z.B. Monitore oder Leuchtmittel, sein. Zur Messung können verschiedene Messparameter eingestellt werden:

- *Lichtart*, z.B. Normlicht D50 oder D65
- *Messwinkel*, 2^0 oder 10^0
- *Polarisationsfilter*, Messung mit oder ohne Filter
- *Farbsystem*

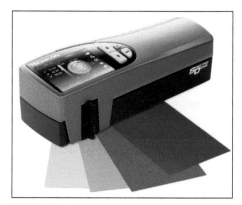

Spektralfotometer

CIE-Normvalenzsystem

Das CIE-Normvalenzsystem wurde schon 1931 von der Commission Internationale de l'Eclairage (frz.: Internationale Beleuchtungskommission) als internationale Norm eingeführt. Der Ausgangspunkt für die Einführung des Farbsystems war der Versuch, die subjektive Farbwahrnehmung jedes Menschen auf allgemeine Farbmaßzahlen, die Farbvalenzen, zurückzuführen. Dazu wurde eine Versuchsreihe mit Testpersonen durchgeführt. Der Mittelwert der Farbvalenzen des sogenannten Normalbeobachters ergibt die allgemein

gültigen Normspektralwertanteile für Rot $x(\lambda)$, Grün $y(\lambda)$ und Blau $z(\lambda)$.

Zur Bestimmung des Farbortes einer Farbe genügen drei Kenngrößen:

- *Farbton* T
 Lage des Farborts auf der Außenlinie
- *Sättigung* S
 Entfernung des Farborts von der Außenlinie
- *Helligkeit* Y
 Ebene im Farbkörper, auf der der Farbort liegt

CIELAB-System

Die CIE führte 1976 das CIELAB-Farbsystem als neuen Farbraum ein. Durch die mathematische Transformation des Normvalenzfarbraums in den LAB-Farbraum wurde erreicht, dass die empfindungsgemäße und die geometrische Abständigkeit zweier Farben im gesamten Farbraum annähernd gleich sind.

Zur Bestimmung des Farbortes einer Farbe im Farbraum genügen drei Kenngrößen:

- *Helligkeit* L* (Luminanz)
 Ebene des Farborts im Farbkörper
- *Sättigung* C* (Chroma)
 Entfernung des Farborts vom Unbuntpunkt
- *Farbton* H* (Hue)
 Richtung, in der der Farbort vom Unbuntpunkt aus liegt

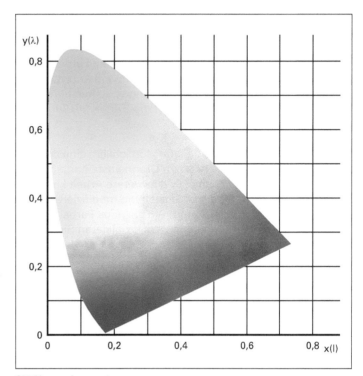

CIE-Normvalenzsystem

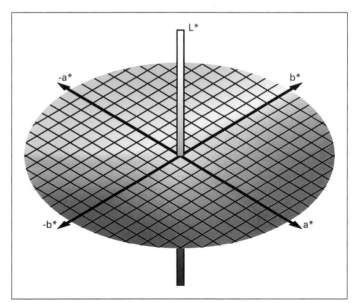

CIELAB-System

51

3.3 Farbeinstellungen

3.3.1 Farbeinstellungen festlegen

Bevor Sie mit der Arbeit in InDesign
beginnen, müssen Sie die Farbeinstel-
lungen überprüfen bzw. neu festlegen.
Die Farbeinstellungen stehen unter
Menü *Bearbeiten > Farbeinstellungen...*

Einstellungen A
Sie haben die Möglichkeit, eine der
angebotenen Grundeinstellungen zu
wählen. Für die weitere Arbeit können
Sie diese Einstellung modifizieren.
Speichern **B** Sie die neue Farbeinstel-
lungen und synchronisieren Sie die

gespeicherte Einstellung in Bridge
für alle Programme in Adobe CC. Die
Farbeinstellungen werden als *.csf-
Datei gespeichert. Sie können dadurch
die Farbeinstellungen auch auf andere
Computer laden oder mit anderen Nut-
zern austauschen.

Arbeitsfarbräume C
Jedes Dokument, das Sie in InDesign
anlegen oder bearbeiten, hat einen be-
stimmten Farbmodus. Mit der Auswahl
des Arbeitsfarbraums definieren Sie
den Farbraum innerhalb des Farb-
modus, z. B. sRGB oder Adobe RGB.

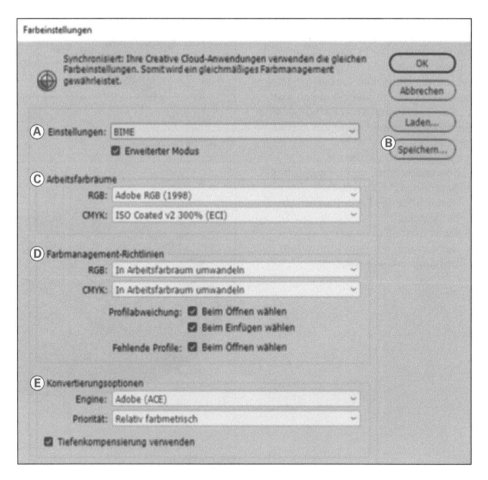

Wenn Sie unter Menü *Bearbeiten > Profile zuweisen...* oder *> In Profil umwandeln...* einen Moduswandel, z. B. von RGB in CMYK, vornehmen, dann wird der derzeitige Arbeitsfarbraum Ihres Dokuments in den von Ihnen eingestellten Arbeitsfarbraum konvertiert.

- Als RGB-Arbeitsfarbraum wählen Sie einen möglichst großen, farbmetrisch definierten Farbraum wie z. B. Adobe RGB oder den eciRGB-Farbraum. Sie können das eciRGB-Farbprofil kostenlos unter www.eci.org herunterladen und auf Ihrem Rechner installieren.
- Für den CMYK-Arbeitsraum wählen Sie das jeweilige Fortdruckprofil oder, falls der Druckprozess noch nicht feststeht, das ISO Coated v2 300% (ECI). Dieses Profil können Sie ebenfalls unter www.eci.org herunterladen.

Farbmanagement-Richtlinien D
Mit den Farbmanagement-Richtlinien bestimmen Sie, wie das Programm bei fehlerhaften, fehlenden oder von Ihrer Arbeitsfarbraumeinstellung abweichenden Profilen reagieren soll. Sie sollten auf jeden Fall immer die drei Häckchen gesetzt haben, damit Sie bei Abweichungen selbst entscheiden können, wie weiter verfahren wird.

Konvertierungsoptionen E
Im Bereich Konvertierungsoptionen legen Sie fest, nach welchen Regeln und mit welchem Softwaremodul eine Farbmoduswandlung durchgeführt wird.

- *Engine*
 Hier legen Sie das Color Matching Modul (CMM) fest, mit dem das Gamut-Mapping durchgeführt wird. Sie sollten immer dasselbe CMM nehmen, da die Konvertierung vom jeweiligen Algorithmus des CMM abhängt.

- *Priorität*
 Die Priorität bestimmt das Rendering Intent der Konvertierung. Für Halbtonbilder wählen Sie *Perzeptiv* zum Gamut-Mapping innerhalb des RGB-Modus und zur Moduswandlung von RGB nach CMYK. Die Einstellung *Farbmetrisch* dient der Konvertierung zum Proofen. Mit *Absolut farbmetrisch* simulieren Sie das Auflagenpapier, mit *Relativ farbmetrisch* bleibt dieses unberücksichtigt. *Sättigung* ist die Option für flächige Grafiken.
- *Tiefenkompensierung*
 Durch das Setzen dieser Option können Sie den Dichteumfang des Quellfarbraums an den des Zielfarbraums anpassen. Dadurch bleiben alle Tonwertabstufungen auch in den Tiefen, den dunklen Bildbereichen, erhalten.

3.3.2 Profile auf dem Computer installieren

Die Installation der Farbprofile auf dem Computer unterscheidet sich bedingt durch das Betriebssystem bei macOS und Windows.
macOS
- Speicherpfad: *Festplatte > Users > Username > Library > ColorSync > Profiles*
- Profilzuweisung: *Systemeinstellungen > Monitore > Farben > Profil auswählen*
Windows
- Speicherpfad: *Festplatte > Windows > system32 > spool > drivers > color*
- Installation nach dem Speichern (Kontextmenü)
- Profilzuweisung: *Systemsteuerung > Anzeige > Einstellungen > Erweitert > Farbverwaltung > Hinzufügen*

Gamut-Mapping
Fachbegriff für Farbraumkonvertierung

3.4 Aufgaben

1 Farbsysteme kennen

a. Wie heißen die Grundfarben der additiven Farbmischung?

b. Warum wird die additive Farbmischung auch physiologische Farbmischung genannt?

a.

b.

2 Farbsysteme kennen

a. Wie heißen die Grundfarben der subtraktiven Farbmischung?

b. Warum wird die subtraktive Farbmischung auch physikalische Farbmischung genannt?

a.

b.

3 Farbsysteme kennen

Erläutern Sie den Begriff prozessunabhängiges Farbsystem.

4 Farbortbestimmung im Normvalenzsystem kennen

Mit welchen Kenngrößen wird ein Farbort im CIE-Normvalenzsystem eindeutig bestimmt?

5 Farbortbestimmung im CIELAB-System kennen

Mit welchen Kenngrößen wird ein Farbort im CIELAB-System eindeutig bestimmt?

6 Arbeitsfarbraum erklären

Was ist ein Arbeitsfarbraum?

7 Farbmanagement-Richtlinien erklären

Was regeln die Farbmanagement-Richtlinien?

a.

b.

8 Konvertierungsoptionen kennen

In den Farbeinstellungen von InDesign können Sie verschiedene Konvertierungsoptionen einstellen. Welche Einstellungen machen Sie unter
a. Engine,
b. Priorität?

a.

b.

10 Farbeinstellungen

Warum ist es sinnvoll die Farbeinstellungen der Adobe CC zu synchronisieren?

11 Profile installieren

Warum ist der Installationsvorgang von Farbprofilen auf PC und Mac verschieden?

9 Farbeinstellungen

a. In welcher Adobe-Software können die Farbeinstellungen der Adobe CC synchronisiert werden?
b. Beschreiben Sie die Vorgehensweise.

4.1 Broschüre in InDesign drucken

Das Layout ist fertig, die Texte sind formatiert, alle Bilder und Grafiken sind platziert. Der nächste Schritt ist die Ausgabe der Layoutdatei auf einem Digitaldrucksystem, die Druckformherstellung für den konventionellen Druck oder der Export als PDF-Datei.

Die Seitenfolge im Layoutprogramm ist aufsteigend. Wenn Sie das Dokument auf einem Laser- oder Tintenstrahldrucker ausdrucken, dann werden die Seiten in der Seitenfolge von der ersten bis zur letzten Seite nacheinander gedruckt. Beim PDF-Export bleibt in gleicher Weise die Seitenfolge im PDF-Dokument erhalten. Im industriellen Druck werden dagegen immer mehrere Seiten auf einen Druckbogen gedruckt. Die Druckbogen werden nach dem Druck gefalzt und z. B. zu einer Broschur oder einem Buch zusammengeführt.

Die Anordnung der Seiten auf dem Druckbogen heißt Ausschießen. Für das Ausschießen in der digitalen Bogenmontage gibt es spezielle Ausschieß- oder Montagesoftware. Sie können aber auch aus dem Layoutprogramm, in unserem Beispiel InDesign, einfache Druckbogen zum Druck auf Laser- oder Tintenstrahldrucker erstellen.

Ausschießen

Ausschießen ist das Anordnen der Seiten in der Bogenmontage.

Druckoptionen

In InDesign gibt es zwei Menüoptionen zum Druck von Dateien. Menü *Datei > Drucken...* A. und Menü *Datei > Broschüre drucken...* B. Zum Druck ausgeschossener Druckbogen wählen wir die zweite Option.

Drucken aus InDesign

Seiten-Palette in InDesign

Doppelseiten in der Seitenfolge der Paginierung

Beim Broschürendruck müssen Sie verschiedene technische Parameter beachten:
- Druckbogenformat
- Falzung der Druckbogen
- Art der Heftung bzw. Bindung der Druckbogen
- Wendeart
- Einseitiger oder zweiseitiger Druck
- Hilfszeichen und Marken
- Beschnitt

© Springer-Verlag GmbH Deutschland 2018
P. Bühler, P. Schlaich, D. Sinner, *Druckvorstufe*, Bibliothek der Mediengestaltung,
https://doi.org/10.1007/978-3-662-54613-0_4

Making of…

Aus dem ID-Dokument sollen 8 Seiten
(Seiten 43 bis 50) mit allen Marken
gedruckt werden, mit den Anschnittein-
stellungen des Dokuments.

1 Öffnen Sie den Druckdialog unter
Menü *Datei > Broschüre drucken...*

2 Wählen Sie den Broschürentyp. In
unserem Beispiel drucken wir zwei
Varianten:
 ▪ Rückenheftung in zwei Nutzen **A**,
 ▪ Klebebindung in zwei Nutzen **B**.

3 Öffnen Sie im Dialogfenster die
Druckeinstellungen... **C**

4 Aktivieren Sie in der Karteikar-
te *Marken und Anschnitt > Alle
Druckermarken* **D** und die Option
*Anschnitteinstellungen des Doku-
ments verwenden* **E**.

5 Öffnen Sie mit *Einrichten...* **F** die
Druckeinstellungen Ihres Druckers.

6 Aktivieren Sie *Beidseitiger Druck*
G. Falls Ihr Drucker nur einseitig
druckt, dann müssen Sie die beiden
Seiten des Druckbogens manuell
wenden und dann die zweite Seite
der Form drucken.

7 Starten Sie den Druck.

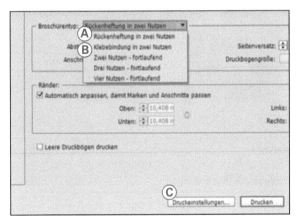

Einrichten-Fenster

Druckeinstellungen-Fenster

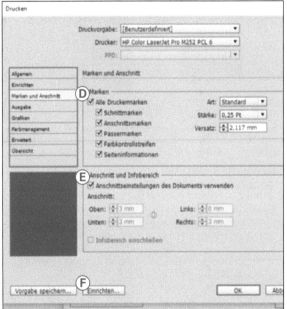

Marken-und-Anschnitt-Fenster

Rückenheftung in zwei Nutzen

Bei der Rückenheftung, meist Draht-
rückstichheftung, erfolgt die Bindung
der Falzbogen durch den Rückenfalz.
Die Falzbogen müssen dazu gesam-
melt werden. Beim Sammeln werden
die einzelnen Bogen jeweils zwischen
der vorderen und der hinteren Falzbo-
genhälfte ineinandergesteckt. Dadurch
befindet sich die erste und die letzte
Seite des Produkts auf dem äußersten
Falzbogen.

Sammeln der Falzbogen

Schöndruck (Vorderseite)

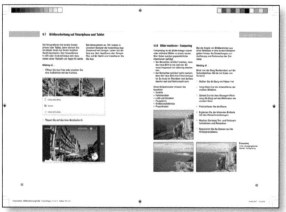

Seite 50 **Seite 43**

Widerdruck (Rückseite)

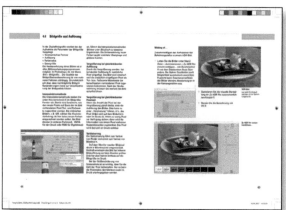

Seite 44 **Seite 49**

Schöndruck (Vorderseite)

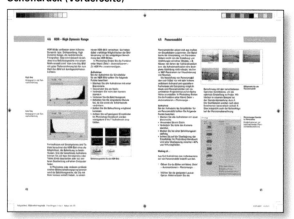

Seite 48 **Seite 45**

Widerdruck (Rückseite)

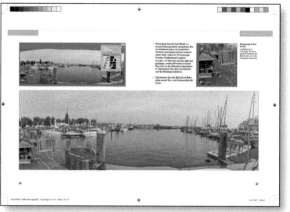

Seite 46 **Seite 47**

58

Klebebindung in zwei Nutzen

Bei der Klebebindung müssen alle Seiten im Bund mit dem Klebstoff Kontakt haben. Die Falzbogen werden deshalb nicht wie bei der Drahtrückstichheftung gesammelt, sondern zusammengetragen. Beim Zusammentragen werden die einzelnen Falzbogen jeweils übereinandergelegt. Dadurch befindet sich die erste und die letzte Seite des Produkts auf den beiden äußeren Falzbogen.

Zusammentragen der Falzbogen

Schöndruck (Vorderseite)

Seite 46 Seite 43

Widerdruck (Rückseite)

Seite 44 Seite 45

Schöndruck (Vorderseite)

Seite 50 Seite 47

Widerdruck (Rückseite)

Seite 48 Seite 49

4.2 Stand- und Einteilungsbogen

Wir haben aus InDesign eine Broschüre gedruckt. Ähnliche Funktionen gibt es auch in anderen Layoutprogrammen oder in Adobe Acrobat bzw. Acrobat Reader. Im größeren Druckformat auf analogen und digitalen Druckmaschinen werden auf einem Druckbogen Druckprodukte in mehreren Nutzen oder mehrseitigen Falzbogen gedruckt. Beim Ausschießen wird die Anordnung der Nutzen oder Seiten im Ausschießschema festgelegt und entsprechend auf dem Stand- oder Einteilungsbogen angeordnet. Beide Begriffe stammen noch aus der Zeit der manuellen Bogenmontage und wurden in die digitale Druckvorstufe übernommen. Sie werden in der Praxis meist synonym verwendet.

Der Stand- oder Einteilungsbogen enthält Angaben und Hilfszeichen für den Druck und die Druckverarbeitung:
- Bogenformat, Nutzenformat
- Druckbeginn
- Greiferrand
- Beschnitt
- Schneidemarken, Falzmarken, Flattermarken
- Passkreuze
- Satzspiegel
- Seitenzahl
- Druckkontrollstreifen
- Anlagezeichen

Bogeneinteilung

Auswahl im Krause Imposition Manager

Einteilungsbogen

Druckkontrollstreifen
Passkreuze
Satzspiegel
Seitenformat
Schneidemarken
Beschnitt
Druckbogenformat
Anlagezeichen/
Seitenmarke
Falzbrüche
Paginierung
Druckbeginn
Greiferrand

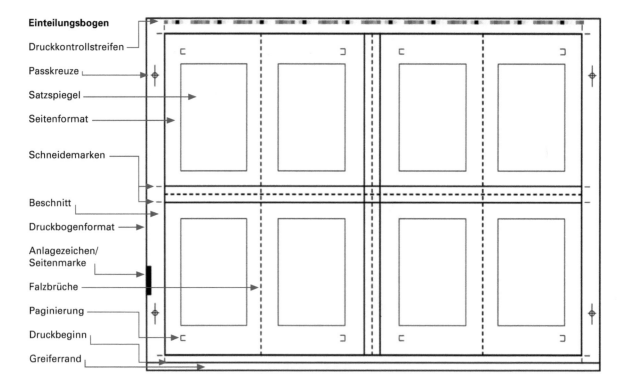

4.2.1 Vom Falzmuster zum Aus- schießschema

Falzmuster sind manuell erstellte Handmuster, um einen ersten Eindruck vom Druckprodukt zu bekommen. Auch wenn Sie später digital ausschießen, ist das Falzmuster gut geeignet, das Ausschießschema und die Falzfolge zu überprüfen.

Das Ausschießschema ist eine Spiegelung des Falzmusters. Die Anordnung der Seiten ist wie auf dem Druckbogen seitenrichtig.

Die Falzfolge beschreibt die Reihenfolge der einzelnen Falze in einer Richtung hintereinander. Ein Wechsel der Falzrichtung begründet eine neue Falzfolge. Die Abfolge der einzelnen Falze muss schon beim Ausschießen bekannt sein und entsprechend berücksichtigt werden. Nur so ist gewährleistet, dass die Seiten nach dem Falzen in der richtigen Reihenfolge angeordnet sind. Zur Kontrolle der Seitenfolge gibt es eine einfache Regel: Alle geraden Seitenzahlen stehen links vom Bund.

Beim Falzen werden aus Planobogen Falzbogen, sogenannte Lagen. Die einzelnen Seiten des späteren Endproduktes liegen, korrektes Ausschießen

vorausgesetzt, jetzt in der richtigen Reihenfolge zur weiteren Verarbeitung. Abhängig von der Bindeart werden die Lagen gesammelt zur Rückstichheftung oder zusammengetragen zur Klebebindung, Fadensiegeln oder -heftung.

Making of ...

Falzmuster für ein 16-seitiges Produkt.
- 2 Druckbogen je 8 Seiten
- Rückstichheftung

1 Halbieren Sie die lange Seite des Bogens durch Falzen.

2 Halbieren Sie die neue lange Seite durch Falzen.

3 Falzen Sie den zweiten Bogen in gleicher Weise.

4 Sammeln Sie die beiden Falzbogen (Abbildung A).

5 Paginieren Sie die Seiten, beginnen Sie mit Seite 1 rechts vom Bund.

6 Öffnen Sie die beiden Bogen. Die offenen Bogen zeigen das Ausschießschema, jeweils für Schön- und Widerdruck.

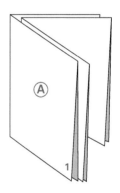

Falzmuster und Aus- schießschema

16 Seiten in 2 Lagen, Rückstichheftung

Bogen 1 Schöndruck äußere Form		
16		13
1		4

Bogen 1 Widerdruck innere Form		
14		15
3		2

Bogen 2 Schöndruck äußere Form		
12		9
5		8

Bogen 2 Widerdruck innere Form		
10		14
7		6

Falzmaschine

4.2.2 Falzarten

Als Falzmuster haben wir einen 8-Seiter mit einem Zweibruch-Kreuzfalz erstellt. Beim Broschürendrucken in InDesign haben Sie einen 4-Seiter mit einem Einbruchfalz kennengelernt. Darüber hinaus gibt es noch eine Reihe weiterer Falzarten, die die Seitenreihenfolge und damit auch das Ausschießschema bestimmen.

Einbruchfalz
Der Bogen wir einmal mittig gefalzt.

Parallelfalz
Falzbrüche, die parallel aufeinander folgen, heißen Parallelfalz. Man unterscheidet verschiedene parallele Anordnungen der Falzbrüche:

- *Mittenfalz*
 Der Bogen wird jeweils in der Mitte gefalzt.
- *Zickzack- oder Leporellofalz*
 Jeder Falz folgt dem vorhergehenden Falz in entgegengesetzter Richtung.
- *Wickelfalz*
 Alle Falzbrüche gehen jeweils in die gleiche Richtung. Der erste Papierabschnitt wird von den folgenden eingewickelt.
- *Fenster- oder Altarfalz*
 Die beiden Papierenden sind zur Bogenmitte hin gefalzt.

Kreuzbruchfalz
Beim Kreuzbruchfalz folgt jeder neue Falzbruch dem vorhergehenden Falz im rechten Winkel.

Kombinationsfalz
Die Kombination von Parallel- und Kreuzbrüchen nennt man Kombinationsfalz.

Bei höherer Seitenzahl wird dann die Falzlinie perforiert, um Lufteinschlüsse und Faltenbildung zu verhindern.

Vor- oder Nachfalz
Falzbogen, die z.B. auf dem Sammelhefter weiterverarbeitet werden, erhalten oft einen Greiffalz. Beim Nachfalz sind die hinteren Seiten eines unbeschnittenen Druckbogens breiter, beim Vorfalz die vorderen Seiten. Dadurch ist ein problemloses Öffnen der Bogen mit Greifern möglich.

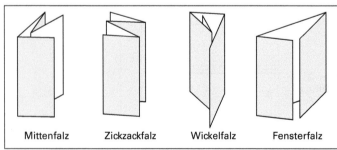

| Mittenfalz | Zickzackfalz | Wickelfalz | Fensterfalz |

Parallelfalzarten

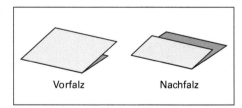

| Vorfalz | Nachfalz |

Greiferfalz

4.2.3 Falzschema

Das Falzschema ist eine einfache grafische Darstellung der Abfolge der Falzstationen, die ein Bogen in der Falzmaschine durchläuft.

4.2.4 Wendearten

Beim beidseitigen Druck muss der Bogen für den Widerdruck gewendet werden. Hat eine Druckmaschine keine Bogenwendeeinrichtung, dann müssen die Bogen vor dem zweiten Druckgang außerhalb der Maschine gewendet werden.

Umschlagen

Beim Umschlagen wird der Druckbogen nach dem Schöndruck senkrecht zur Greiferkante gewendet. Die Vorderanlage bleibt unverändert, die Seitenanlage wechselt die Seite.

Umschlagen wird beim Wenden zwischen Schön- und Widerdruck außerhalb der Druckmaschne angewendet.

Der Vorteil des Umschlagens ist, dass sich Größendifferenzen des Druck-

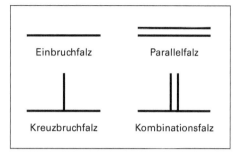

Falzschemata

bogens nicht auf das Register zwischen Schön- und Widerdruck auswirken.

Umstülpen

Beim Umstülpen wird der Druckbogen nach dem Schöndruck parallel zur Greiferkante gewendet. Die Vorderanlage wechselt, die Seitenanlage bleibt gleich.

Umstülpen wird vor allem beim Schön- und Widerdruck in einer Druckmaschine mit Wendeeinrichtung angewendet.

Das Umstülpen des Bogens erfordert einen zusätzlichen Greiferrand für den Bogentransport in der Druckmaschine ab der Wendeeinrichtung.

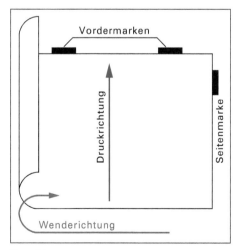

Umschlagen

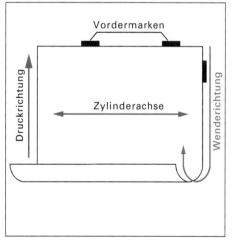

Umstülpen

4.2.5 Ausschießregeln

Beim Ausschießen müssen Sie eine Reihe von Regeln beachten. Auch beim digitalen Ausschießen bzw. der digitalen Bogenmontage ist es wichtig, diese Regeln zu kennen. Natürlich sind die Regeln in der Ausschießsoftware hinterlegt, aber bei den Einstellungen der verschiedenen Parameter und zur Kontrolle des digitalen Stand- bzw. Einteilungsbogens ist die Regelkenntnis hilfreich.

- Die ungeraden Seitenzahlen stehen vom Bund aus gesehen rechts, die geraden Seitenzahlen stehen links.
- Die Summe zweier am Bund gegenüberliegender Seitenzahlen ist immer gleich der Summe der ersten und letzten Seite des Falzbogens.
- Der letzte Falz ist immer der Bundfalz.

4.2.6 Laufrichtung

Die Laufrichtung des Papiers entsteht bei der Blattbildung auf dem Sieb der Papiermaschine. Durch die Strömung der Fasersuspension auf dem endlos umlaufenden Sieb richten sich die Fasern mehrheitlich in diese Richtung aus. Man nennt deshalb die Laufrichtung auch Maschinenrichtung. Senkrecht zur Laufrichtung liegt die Dehnrichtung.

Bedeutung der Laufrichtung
Bei der Verarbeitung des Papiers muss die Laufrichtung in vielfacher Weise beachtet werden:
- Bücher lassen sich nur dann gut aufschlagen, wenn die Laufrichtung parallel zum Bund verläuft.
- Beim Rillen muss die Laufrichtung parallel zur Rillung sein.
- Beim Bogendruck sollte die Laufrichtung parallel zur Zylinderachse der Druckmaschine liegen.
- Die Laufrichtung bei Etiketten zur maschinellen Etikettierung sollte quer zur runden Gebindeachse verlaufen.
- Papiere für Digitaldrucksysteme sind bevorzugt in Schmalbahn.

Kennzeichnung der Laufrichtung
Die Kennzeichnung der Schmal- oder Breitbahn erfolgt in der Praxis auf verschiedene Weise:
- Die Formatseite, die parallel zur Laufrichtung verläuft, steht hinten.
 Schmalbahn: 70 cm x 100 cm
 Breitbahn: 100 cm x 70 cm
- Die quer zur Laufrichtung verlaufende Dehnrichtung wird unterstrichen.
 Schmalbahn: <u>70 cm</u> x 100 cm
 Breitbahn: 70 cm x <u>100 cm</u>
- Die Formatseite der Laufrichtung wird mit einem M für Maschinenrichtung gekennzeichnet.
 Schmalbahn: 70 cm x 100 cm M
 Breitbahn: 70 cm M x 100 cm
- Hinter der Formatangabe steht (SB) für Schmalbahn und (BB) für Breitbahn.
 Schmalbahn: 70 cm x 100 cm (SB)
 Breitbahn: 70 cm x 100 cm (BB)

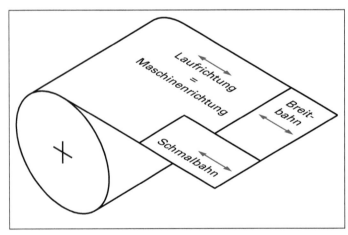

Papierrolle mit Schmal- und Breitbahnbogen

4.2.7 Beschnitt

Damit es beim Formatschneiden des Druckprodukts durch Schnitttoleranzen nicht zu unschönen weißen Rändern, Blitzern, kommt, müssen randabfallende, angeschnittene Seiteninhalte über das Seitenformat hinweg in den Beschnitt positioniert werden. Der Anschnitt A beträgt meist 3 mm.

4.2.8 Nutzen

Mit dem Begriff Nutzen wird in der Drucktechnik die Anzahl der Druckprodukte auf einem Druckbogen bezeichnet. Wenn z.B. 9 Bildkarten mit demselben Motiv auf einem Druckbogen positioniert und gedruckt werden, spricht man von einem Bogen mit 9 Nutzen. Mehrere Druckaufträge auf einer Form werden als Sammelform bezeichnet. Eine Besonderheit in der Nutzenverarbeitung ist *Kommen und Gehen*. Hier werden mehrlagige Produkte in Mehrfachnutzen gedruckt und weiterverarbeitet. Erst beim endgültigen Beschnitt erfolgt die Trennung der Exemplare.

Nutzenberechnung

Die Berechnung der Nutzen erfolgt nicht über die Fläche, sondern, da ja nur ungeteilte Nutzen sinnvoll sind, durch die sogenannte Vertikaldivision

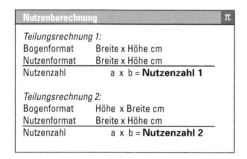

Nutzenberechnung		π
Teilungsrechnung 1:		
Bogenformat	Breite x Höhe cm	
Nutzenformat	Breite x Höhe cm	
Nutzenzahl	a x b = **Nutzenzahl 1**	
Teilungsrechnung 2:		
Bogenformat	Höhe x Breite cm	
Nutzenformat	Breite x Höhe cm	
Nutzenzahl	a x b = **Nutzenzahl 2**	

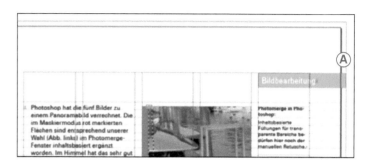

über die Teilung der Bogenseiten durch die Nutzenseiten.

Beispielrechnung

Ein Flyer im Format 19 cm x 30 cm soll auf 2500 Druckbogen gedruckt werden.
- Berechnen Sie die maximale Anzahl, die gedruckt werden kann. Der Zuschuss zum Einrichten der Druckmaschine für Fortdruck und die Druckverarbeitung beträgt 2 %.
- Erstellen Sie eine zeichnerische Lösung zur Bestimmung der Nutzenzahl je Druckbogen.

```
Druckformat: 70 cm - 1 cm = 69 cm
```

```
• Teilungsrechnung 1:
Druckformat  100 cm x 69 cm
Nutzenformat  19 cm x 30 cm
Nutzenzahl       5 x 2 = 10 N
• Teilungsrechnung 2:
Druckformat   69 cm x 100 cm
Nutzenformat  19 cm x  30 cm
Nutzenzahl       3 x 3 = 9 N
```

```
2500 x 0,02 = 50 Bg Zuschuss
2450 Bg x 10 Nutzen/Bg = 24500
Nutzen
```

```
Es können 24.500 Flyer gedruckt
werden.
```

```
Zeichnerische Lösung auf der
nächsten Seite.
```

4.2.9 Marken, Hilfszeichen und Kontrollelemente

Sollen Marken, Hilfszeichen und Kon-trollelemente schon beim PDF-Export aus InDesign oder im Ausschießpro-gramm angelegt werden? Auf diese Frage gibt es keine eindeutige Antwort. Die Abstimmung muss zwischen den Stationen im Workflow erfolgen. In unserem folgenden Beispiel Mehrfach-nutzen haben wir die Scheidmarken schon beim PDF-Export gesetzt. Beim mehrlagigen Produkt positionierten wir die Marken erst bei der digitalen Bogenmontage.

Alle Marken, Hilfszeichen und Kon-trollelemente stehen im Beschnitt, dem Teil des Bogens, der nach dem Binden bzw. Heften weggeschnitten wird.

Anlagemarken

Anlagemarken sind Vorder- und Sei-tenmarken, anhand derer die Druckbo-gen in der Anlage der Druckmaschine positioniert werden. Die Längsseite wird normalerweise an die Vordermar-ken, die Breitseite an die Seitenmarke angelegt.

Zur registerhaltigen Falzung sollte die Druckanlage mit der Falzanlage übereinstimmen. Register ist der de-ckungsgleiche Druck von Schön- und Widerdruck bei mehrseitigen Drucker-zeugnissen.

Bogensignatur oder Bogennorm

Die Bogensignatur oder Bogennorm bezeichnet den einzelnen Druck- bzw. Falzbogen. Die Bogensignatur enthält Informationen über den Buchtitel und die Bogenzahl bzw. die Bogennummer. Damit ist der Bogen eindeutig einem Werk und der Position im Block zuor-denbar.

Flattermarke

Flattermarken sind kurze ca. 2 mm breite Linien. Sie werden beim Aus-schießen so auf dem Bogen positi-oniert, dass sie auf dem Rücken des Falzbogens sichtbar sind. Die Position der Falzmarke wandert von Bogen zu Bogen und zeigt bei richtiger Position

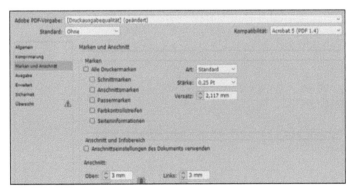

Marken, Hilfszeichen und Kontrollelemente beim PDF-Export

des Falzbogens im Block eine fortlaufende Treppenstruktur.

Passkreuz

Passkreuze sind Hilfzeichen zur passgenauen Ausrichtung des Stands der einzelnen Druckfarben im Mehrfarbendruck.

Schneidemarke

Schneidemarken, auch Beschnitt-, Schnitt- oder Formatmarken, sind feine Linien, die bei der Bogenmontage auf dem Standbogen positioniert werden. Sie markieren die Stellen, an denen der Rohbogen nach dem Druck auf das Endformat beschnitten und/oder getrennt wird.

Falzmarke

Falzmarken sind feine Linien, die bei der Bogenmontage auf dem Standbogen positioniert werden. Sie markieren die Stellen, an denen der Rohbogen nach dem Druck in der Druckverarbeitung gefalzt wird.

Druckkontrollstreifen

Der Druckkontrollstreifen wird auf dem Druckbogen am Bogenende parallel zur langen Seite über die gesamte Bogenbreite montiert.

Nach DIN 16 527 ist der Druckkontrollstreifen eine eindimensionale Aneinanderreihung von Kontrolle-

Flattermarken
Korrekte Abfolge der Lagen im Buchblock

Passkreuze
im Zusammendruck C, CM, CMY und CMYK

lementen für den Druck einer oder mehrerer Druckfarben. Sie dienen zur visuellen und messtechnischen Kontrolle des Druckes. Jeder Druckkontrollstreifen enthält verschiedene Signalfelder zur visuellen Kontrolle und Messfelder zur messtechnischen Kontrolle. Die Anordnung der Kontrollfelder unterscheidet sich in den einzelnen Druckkontrollstreifen der verschiedenen Anbieter. Sie müssen deshalb bei der messtechnischen Auswertung beachten, dass die Größe und Reihenfolge der Kontrollfelder Ihren Messbedingungen entsprechen.

Druckkontrollstreifen mit Vollton- und Tonwertfeldern

67

4.3 Digitale Montage

Ausschießprogramme zur digitalen
Montage für den Bogen- und Rol-
lendruck werden von verschiedenen
Herstellern angeboten. Die prinzipielle
Arbeitsweise ist bei allen Programmen
gleich. Wir zeigen das digitale Aus-
schießen mit KIM, Krause Imposition
Manager, der Firma Krause-Biagosch
GmbH, www.krause-imposition-mana-
ger.de.

4.3.1 Ressourcen

Unter Menü *Ressourcen* A konfigu-
rieren Sie die produktionstechnisch
relevanten Produktionsschritte. Die
Einstellungen können Sie als Produkti-
onsprofile abspeichern.

Druckmaschinen
In der Datenbank der Ausschießsoft-
ware sind eine Auswahl an Druckma-
schinen hinterlegt. Natürlich können
Sie auch Ihre Druckmaschinen mit den

Konfiguration der Produktionsschritte

spezifischen Einstellungen in die Biblio-
thek aufnehmen.

**Konfiguration der
Druckmaschinen-
parameter**

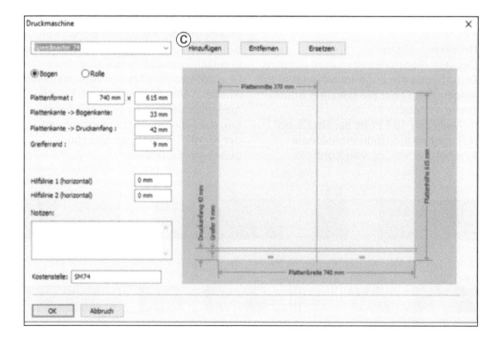

Making of ...

1 Öffnen Sie das Eingabefenster *Ressourcen > Druckmaschinen* **B**.

2 Geben Sie die Bezeichnung der Druckmaschine und die technischen Kenngrößen ein.

3 Bestätigen Sie die Eingaben mit *Hinzufügen* **C**.

4.3.2 Mehrfachnutzen ausschießen

Die Bildkarte wird als Mehrfachnutzen auf einer Heidelberg Speedmaster 74 gedruckt. Dazu werden die Nutzen in der Ausschießsoftware optimal ausgeschossen und als Ausgabedatei zur Druckformherstellung eine PDF-Datei erstellt.

Making of ...

1 Legen Sie unter Menü *Datei > Neu* einen neuen Auftrag an.

2 Geben Sie die Auftragsdaten in das Auftragsformular ein und bestätigen Sie mit *OK* **D**.

3 Definieren Sie das neue Produkt als *Neues ungebundenes Produkt* **E**.

PDF-Datei in Adobe Acrobat

Allgemeine Auftragsdaten

Neues Produkt definieren

Produktvorgaben eingeben

4 Geben Sie die Produktvorgaben in das Formular ein:
 - Format **A**
 - Auflage **B**
 - Seiten **C**
 - Die Angaben zur Laufrichtung, Farbigkeit und Papier können Sie später machen.

Druckprofil wählen und einstellen

5 Wählen Sie das Druckprofil.

6 Stellen Sie die Druckart **D**, hier *Einseitig*, ein.

PDF-Dokument importieren

7 Importieren Sie das PDF-Dokument *bildkarte.pdf* in das Ausschießprogramm **E**.
 Dateipfad: *C:\ProgramData\KIM7.5\ PDF-Input\bildkarte.pdf*

8 Schießen Sie den Druckbogen aus **A**.

Ausschießen

9 Starten Sie die Ausgabe **B**.
Dateipfad: *C:\ProgramData\KIM7.5*
PDF-Output

Ausgabe starten

PDF-Datei in Adobe Acrobat

4.3.3 Mehrlagiges Produkt ausschießen

Ein 128-seitiges PDF-Dokument wird auf einer Heidelberg Speedmaster 74 in Schön- und Widerdruck gedruckt. Dazu werden die Druckbogen in der Software ausgeschossen und als Ausgabedatei zur Druckformherstellung eine PDF-Datei mit allen Druckbogen erstellt.

Making of …

1 Legen Sie unter Menü *Datei > Neu* einen neuen Auftrag an. Geben Sie die Auftragsdaten in das Auftragsformular ein **A**.

Allgemeine Auftragsdaten

2 Definieren Sie das neue Produkt als *Neues gebundenes Produkt* **B**.

Neues Produkt definieren

3 Geben Sie die Druckeinstellungen in das Formular ein:
 - Druckart **C**
 - Wendeart **D**
 - Anlage **E**
 - Farbwerke **F**
 - Laufrichtung **G**

Druckeinstellungen festlegen

4 Geben Sie die Produktvorgaben in
das Formular ein:
- Format **A**
- Bindeart **B**
- Auflage **C**
- Teile **D**

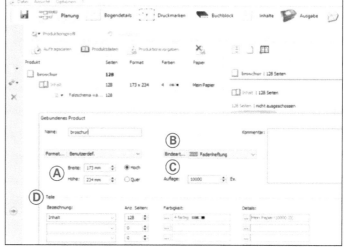

Produktvorgaben eingeben

5 Importieren Sie das PDF-Dokument
broschur.pdf in das Ausschießpro-
gramm **E**.
Dateipfad: *C:\ProgramData\KIM7.5*
PDF-Input\broschur.pdf

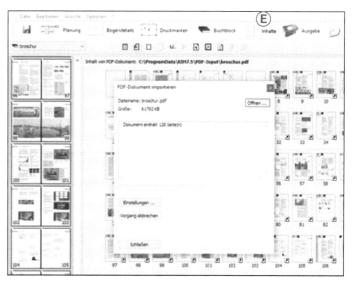

PDF-Dokument importieren

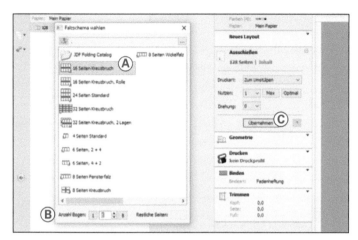

Ausschießschema festlegen und übernehmen

6 Schießen Sie die Druckbogen aus.
 - Wählen Sie das Falzschema **A**.
 - Legen Sie die Anzahl der Bogen fest **B**.
 - Bestätigen Sie die Eingaben mit Übernehmen **C**.

Kontroll- und Hilfszeichen hinzufügen

7 Positionieren Sie die Kontroll- und Hilfszeichen **D**.

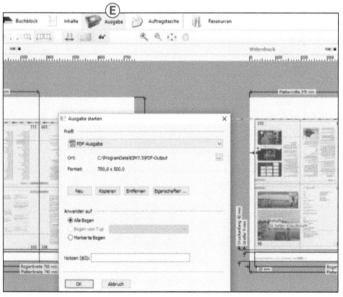

Ausgabe starten

8 Starten Sie die Ausgabe **E**. Dateipfad: *C:\ProgramData\KIM7.5\ PDF-Output*

4.4 Aufgaben

1 Ausschießen verstehen

Erklären Sie Aufgabe und Funktion des Ausschießens in der Produktion von Drucksachen.

2 Sammeln und Zusammentragen unterscheiden

Erklären Sie die beiden Arten der Zusammenführung von Falzbogen:
a. Sammeln,
b. Zusammentragen.

a.

b.

3 Heft- und Bindearten unterscheiden

Nennen Sie zwei Heft- und Bindearten.

1.

2.

4 Stand- und Einteilungsbogen kennen

Nennen Sie 6 Elemente eines Stand- und Einteilungsbogens.

1.

2.

3.

4.

5.

6.

5 Wendearten der Druckbogen kennen

Beschreiben Sie die folgenden Wendearten bei Druckbogen:
a. Umschlagen,
b. Umstülpen.

a.

b.

6 Schön- und Widerdruck kennen

Erläutern Sie die Begriffe
a. Schöndruck,
b. Widerdruck.

a.

b.

5.1 Raster Image Pocessor – RIP

Die Datenausgabe für den Druck ist die Schnittstelle zwischen der Druckvorstufe und der klassischen druckverfahrensspezifischen Druckformherstellung oder der Ausgabeberechnung in Digitaldrucksystemen.

Die Berechnung der Steuerungsdaten des Datenausgabesystems, Belichter oder Digitaldrucksystem, erfolgt im Raster Image Processor (RIP). Beim Hardware-RIP ist die Rechnerarchitektur auf die RIP-Software hin optimiert; Software-RIP sind spezielle Computerprogramme, die auf Standardhardware, PC oder Mac, laufen.

Im RIP werden keine fertig gerasterten, auf einen bestimmten Ausgabeprozess festgelegten Daten erzeugt. Stattdessen verwenden die Systeme ein Zwischenformat, in dem zwar schon alle Seitenelemente in Pixel zerlegt sind, aber in Pixel höherer Ordnung. Dabei bleiben alle Halbtöne zunächst als Halbtöne bestehen. Ein Grau wird weiterhin als Grau definiert und nicht durch die ihm entsprechende Anzahl Dots in der Rasterzelle. Zusätzlich zu dieser Halbtonebene (CT, continuous tone) enthalten die gerippten Seiten eine Ebene, auf der sich alle Vektorelemente befinden. Diese zweite Ebene (LW, linework) hat eine wesentlich

höhere Auflösung. Die eigentliche Rasterung findet erst unmittelbar vor der Belichtung statt.

Beim RIP-Vorgang können darüberhinaus verschiedene Bearbeitungsschritte aus vorhergehenden Stationen im Workflow überprüft und ggf. modifiziert werden. So können Sie z. B. die Bilddateien schon in der Bildbearbeitung in Photoshop im CMYK-Modus mit den entsprechenden Farbeinstellungen bzw. Farbprofilen speichern. Auch Einstellungen wie Überfüllen können schon bei der Grafikbearbeitung gemacht werden.

5.1.1 Überfüllen – Trapping

In der Druckvorstufe wird mit dem Begriff Trapping die Überfüllung von Farbflächen für den Fortdruck beschrieben. Im Druck dagegen steht Trapping für das unterschiedliche Farbannahmeverhalten von Drucken. Dies kann in der fachlichen Kommunikation zu Missverständnissen führen.

Prinzip des Trappings
Die Prozessfarben eines Bildes werden in den konventionellen Druckverfahren, wie Offset- oder Tiefdruck, von einzelnen Druckformen nacheinander auf den Bedruckstoff übertragen. Schon geringe Passerdifferenzen führen dazu, dass zwischen den farbigen Flächen der Bedruckstoff zu sehen ist. Nebeneinanderliegende Farbflächen müssen deshalb über- bzw. unterfüllt sein, damit diese sogenannten Blitzer nicht entstehen. Dazu werden die Flächen an der Grenzkante etwas vergrößert.
- *Überfüllung*
 Das helle Objekt wird etwas vergrößert und überlappt die dunklere Fläche.
- *Unterfüllung*

Anwendungs-software	Post-Script-Treiber	Raster Image Processor RIP			Ausgabe-gerät
		Inter-pretation	Rendern	Screening Rastern	
Pixelbild/ Vektor-grafik	• System-treiber • PPD	Display-Liste	Bytemap (Halbton)	Bitmap (Dots)	• Belichter • Drucker

Raster Image Processor – RIP
Ausgabeworkflow mit schematischer Darstellung der Arbeitsschritte

P. Bühler, P. Schlaich, D. Sinner, *Druckvorstufe*, Bibliothek der Mediengestaltung, https://doi.org/10.1007/978-3-662-54613-0_5

Die dunkle Fläche wird etwas vergrößert und überlappt das hellere Objekt.

Überfüllungs-/Unterfüllungsregeln

- Alle Farben werden unter Schwarz überfüllt.
- Gelb wird unter Cyan, Magenta und Schwarz überfüllt.
- Hellere Farben werden unter dunklere Farben überfüllt.
- Reines Cyan und reines Magenta werden zu gleichen Teilen überfüllt.
- Um zu vermeiden, dass die Überfüllungslinie durchscheint, kann der Tonwert der Überfüllungsfarbe, z. B. Gelb, geändert werden.
- Grafik ist vor dem Überfüllen auf ihre endgültige Größe zu skalieren.
- Bei der Überfüllung von Text steht die Lesbarkeit im Vordergrund.
 Alternativ: Überdrucken des Hintergrunds.

Überfüllungen können mit speziellen Überfüllungsprogrammen wie Trap-Wise oder in den jeweiligen Grafik- und Layoutprogrammen angelegt werden.

In-RIP-Trapping

Oft ist es bei gelieferten Daten nicht eindeutig nachvollziehbar, ob und in welcher Art überfüllt wurde. Die Software des In-RIP-Trappings ignoriert deshalb die Trappingeinstellungen in den Bild-, Grafik- und Layoutdateien und berechnet entsprechend den Einstellungen im RIP eine einheitliche Über- bzw. Unterfüllung der Flächen. Die Größe der überfüllten Bereiche ist vom jeweiligen Druckprozess abhängig. So ist z. B. im Flexodruck die benötigte Überfüllung höher als im Bogenoffsetdruck.

Überfüllung – Unterfüllung
Links: Das helle Grau überfüllt das dunklere Cyan.
Rechts: Das dunklere Cyan unterfüllt das helle Grau.

5.1.2 Überdrucken

Bei der Ausgabe von Dateien mit sich überlappenden deckenden Farben wird normalerweise nur die oberste Farbe ausgegeben und die darunterliegenden Farben werden ausgespart. Falls Sie die Option *Überdrucken* aktiviert haben, dann werden die einzelnen Farben bei der Separation den Farbauszügen zugewiesen. Die Farben mischen sich an diesen Stellen nach den Regeln der Farbmischung im Druck.

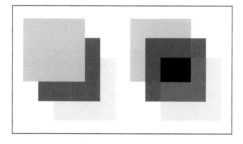

Überdrucken
Links: ohne Überdrucken
Rechts: mit Überdrucken

In der Standardeinstellung der Druckvorstufensoftware ist die Option *Überdrucken* deaktiviert. Bei gelieferten Dateien oder Dateien aus dem Bestand kann die Option aber auch aktiviert sein. Für eine einheitliche und sichere

Verfahrensweise empfehlen wir, dass Sie in den Einstellungen grundsätzlich *Überdrucken* deaktivieren.

Eine Ausnahme zu dieser Regel bildet Schwarz. Hier kann es sinnvoll sein, gerade kleine Schriften auf farbigen Flächen auf *Überdrucken* zu stellen, um ein Blitzen zu verhindern.

5.1.3 R.O.O.M. – Rip once, output many

Beim R.O.O.M.-Workflow-Konzept wird im RIP ein Datenformat erzeugt, das grundsätzlich systemunabhängig ist. Damit ist es möglich, einmal gerippte Dateien ohne erneuten RIP-Vorgang direkt zu proofen oder auf verschiedenen Belichtern auszugeben.

5.1.4 OPI – Open Prepress Interface

Das Layoutprogramm, z. B. InDesign oder QuarkXPress, fügt statt der hochaufgelösten Bilddaten (Feindaten) lediglich niedrigaufgelöste Platzhalterbilder (Grobdaten) mit Pfadangaben in die Layoutdatei zum Seitenaufbau ein. Die Pfadkommentare beschreiben, wo sich auf dem Speichermedium die Feindaten befinden, an welcher Position und mit welcher Größe sie zu platzieren

OPI-Druckdialog

sind, ob sie gedreht oder beschnitten werden. Der OPI-Server wertet die Kommentare aus und bindet die Bilddaten bei der Ausgabe den Vorgaben gemäß ein. Der Vorteil diese Systems ist, dass Sie nur mit kleinen Bilddatenmengen im Layout arbeiten.

5.1.5 Farbprofile

Beim Farbmanagement im RIP gibt es zwei grundsätzliche Optionen. Im ersten Fall haben Sie schon in den Quellprogrammen oder bei der PDF-Erstellung die Dokumentfarbeinstellungen in einen einheitlichen Ausgabefarbraum konvertiert. Als Alternative haben Sie die Daten bis zum RIP medienneutral gehalten. Erst jetzt werden die Daten über das Ausgabefarbprofil in den Ausgabefarbraum separiert.

Profilklassen
Farbprofile werden nach ihrem Einsatzzweck in Profilklassen eingeteilt.
- *Output-Device-Profile*
 Ausgabegeräte und Druckverfahren, die nach dem Prinzip der subtraktiven Farbmischung arbeiten, werden durch Output-Device-Profile charakterisiert. Die Profile beschreiben sowohl die Transformation der Farben aus dem PCS, Profile Connection Space, in den Geräte- bzw. Prozessfarbraum als auch vom Gerätefarbraum in den PCS.
- *Device-Link-Profile*
 Die direkte Transformation von einem Eingangsgerätefarbraum in einen Ausgangsgerätefarbraum ohne den Zwischenschritt über den PCS wird durch Device-Link-Profile beschrieben. Die Separationseinstellungen bleiben dabei erhalten, da das Quell-CMYK direkt in das Ziel-CMYK konvertiert wird.

5.2 Farbmischung im Druck

Die Mischung der Farben im Druck wird allgemein als autotypische Farbmischung bezeichnet. Ihre Gesetzmäßigkeiten gelten grundsätzlich für alle Druckverfahren, vom Digitaldruck bis hin zu künstlerischen Drucktechniken wie der Serigrafie. Auch die verschiedenen Rasterungsverfahren wie amplituden- und frequenzmodulierte Rasterung erzielen die Farbwirkung durch diese Farbmischung.

Die autotypische Farbmischung vereinigt die additive und die subtraktive Farbmischung. Voraussetzung für die farbliche Wirkung der Mischung ist allerdings, dass die Größe der gedruckten Farbflächen bzw. Rasterelemente unterhalb des Auflösungsvermögens des menschlichen Auges liegt. Die zweite Bedingung ist, dass die verwendeten Druckfarben lasierend sind. Die zuoberst gedruckte Farbe deckt die

darunterliegende nicht vollständig ab, sondern lässt sie durchscheinen. Das remittierte Licht der nebeneinander liegenden Farbflächen mischt sich dann additiv im Auge (physiologisch), die übereinander gedruckten Flächenelemente mischen sich subtraktiv auf dem Bedruckstoff (physikalisch).

Autotypische Farbmischung

Durch den groben Raster sehen Sie die einzelnen Rasterpunkte. Vergößern Sie den Betrachtungsabstand – die Farben mischen sich autotypisch zu einem Gesamtbild.

Schematische Darstellung der Farbmischung im Druck

Die lasierenden Druckfarben transmittieren ihre Lichtfarben und absorbieren ihre Komplementärfarbe.
Der Bedruckstoff remittiert die Lichtfarben. Diese werden im Auge additiv zum Farbeindruck der Körperfarbe gemischt.

5.3 Separation

Unter Farbseparation versteht man die Umrechnung der digitalen Bilddaten aus einem gegebenen Farbraum, z. B. RGB, in den CMYK-Farbraum des Mehrfarbendrucks.

Der farbige Druck basiert auf der subtraktiven Körperfarbmischung. Die Skalengrundfarben sind somit die drei subtraktiven Grundfarben Cyan, Magenta und Gelb (Yellow). Da diese drei Farben, bedingt durch spektrale Mängel, im Zusammendruck kein neutrales Schwarz ergeben, muss Schwarz als vierte Prozessdruckfarbe eingesetzt werden. Jede Farbe ist in einem Farbraum durch drei Koordinaten ausreichend definiert. Durch das Hinzukommen der vierten Farbe Schwarz ist der dreidimensionale Farbraum überbestimmt. Mit der Separation wird nun festgelegt, ob und mit welchem Anteil

die Verschwärzlichung der Tertiärfarbe durch die Komplementärfarbe (Buntaufbau, UCR) oder durch Schwarz (Unbuntaufbau, GCR) erfolgt.

Abhängig von der Separationsart, dem Papier und den Druckbedingungen ergeben sich andere farbmetrische Eckpunkte. Es gibt somit mindestens so viele CMYK-Farbräume, wie es unterschiedliche Kombinationen von Papier und Druckbedingungen gibt.

5.3.1 Unbuntaufbau – GCR, Gray Component Replacement

Alle Farbtöne eines Bildes, die nicht nur aus zwei, sondern aus drei Grundfarben aufgebaut werden, enthalten einen Unbuntanteil. Dieser Unbuntanteil entspricht idealisiert dem Anteil der geringsten Buntfarbe in allen drei

RGB- und CMY-Farbraum

Die Tabellen bezeichnen die Eckpunkte der jeweiligen Farbräume.

RGB

255 maximaler Farbanteil
0 kein Farbanteil, d. h. kein Licht

CMY

100 maximaler Farbanteil
0 keine Farbe, Papierweiß

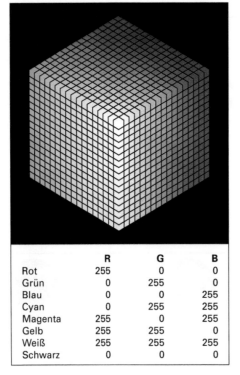

	R	G	B
Rot	255	0	0
Grün	0	255	0
Blau	0	0	255
Cyan	0	255	255
Magenta	255	0	255
Gelb	255	255	0
Weiß	255	255	255
Schwarz	0	0	0

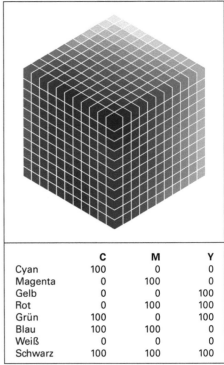

	C	M	Y
Cyan	100	0	0
Magenta	0	100	0
Gelb	0	0	100
Rot	0	100	100
Grün	100	0	100
Blau	100	100	0
Weiß	0	0	0
Schwarz	100	100	100

Buntfarbauszügen. Der Unbuntanteil wird in den Buntfarbauszügen von der jeweiligen Positivdichte abgezogen und zum Schwarz-Auszug addiert. Alle Tertiärfarben bestehen deshalb beim maximalen Unbuntaufbau aus zwei Buntfarben und Schwarz.

5.3.2 Buntaufbau – UCR, Under Color Removal

Bei der Farbtrennung werden schwarze Flächen im Bild in allen vier Farbauszügen mit Farbe belegt. Dies ergibt, bei 100% Flächendeckung pro Farbauszug, im Druck 400% Flächendeckung. Die maximale druckbare Flächendeckung

liegt aber bei 280–320%. Deshalb werden die Buntfarben, die unter dem Schwarz liegen, reduziert. Schwarz dient im Buntaufbau nur zur Kontrastverstärkung in den Tiefen und den neutralen dunklen Bildbereichen ab den Dreivierteltönen. Alle bunten Farbtöne des Bildes werden dreifarbig nur mit CMY ohne Schwarz aufgebaut.

RGB-Datei (Farbflächen simuliert)

R138 G138 B138 R125 G130 B79

A Separations-Optionen — Separationsart: GCR · UCR | Schwarzaufbau: Ohne | Maximum Schwarz: 95 % | Gesamtfarbauftrag: 300 % | Unterfarbenausgabe: % | Grauachse

C64 M49 Y50 K0 C64 M49 Y81 K8

B Separations-Optionen — Separationsart: GCR · UCR | Schwarzaufbau: Ohne | Maximum Schwarz: 0 % | Gesamtfarbauftrag: 300 % | Unterfarbenausgabe: % | Grauachse

C64 M49 Y50 K0 C64 M50 Y79 K0

C Separations-Optionen — Separationsart: GCR · UCR | Schwarzaufbau: Maximum | Maximum Schwarz: 95 % | Gesamtfarbauftrag: 300 % | Unterfarbenausgabe: 0 % | Grauachse

C4 M0 Y3 K61 C14 M0 Y49 K59

D Separations-Optionen — Separationsart: GCR · UCR | Schwarzaufbau: Mittel | Maximum Schwarz: 95 % | Gesamtfarbauftrag: 300 % | Unterfarbenausgabe: 0 % | Grauachse

C54 M38 Y39 K27 C48 M30 Y74 K37

Separationsarten und -einstellungen

Die Farbflächen ergeben innerhalb der Druckprozesstoleranzen unabhängig von der Separationsart jeweils den gleichen Farbton.

81

UCR
K 95%
CMYK Σ 300%

UCR
K 0%
CMYK Σ 300%

UCR
Cyan-Auszug

UCR
Cyan-Auszug

UCR
Magenta-
Auszug

UCR
Magenta-
Auszug

UCR
Gelb-Auszug

UCR
Gelb-Auszug

UCR
Schwarz-
Auszug

UCR
Schwarz-Auszug
enthält keine
Bildanteile, da
das Bild komplett
bunt aus CMY
aufgebaut ist.

Die Separations-Optionen für diesen Farbsatz
finden Sie auf Seite 81 bei **A**.

Die Separations-Optionen für diesen Farbsatz
finden Sie auf Seite 81 bei **B**.

GCR
K 95%
CMYK Σ 300%

GCR
K 95%
CMYK Σ 300%

GCR
Cyan-Auszug

GCR
Cyan-Auszug

GCR
Magenta-
Auszug

GCR
Magenta-
Auszug

GCR
Gelb-Auszug

GCR
Gelb-Auszug

GCR
Schwarz-
Auszug

GCR
Schwarz-
Auszug

Die Separations-Optionen für diesen Farbsatz
finden Sie auf Seite 81 bei C.

Die Separations-Optionen für diesen Farbsatz
finden Sie auf Seite 81 bei D.

83

5.3.3 Bedeutung der Separationsart für den Druck

Wenn Sie mit Standardprofilen oder von der Druckerei vorgegebenen Farbprofilen arbeiten, dann haben Sie verfahrensbedingt keinen Einfluss auf die Separationsart. Trotzdem ist es wichtig, dass Sie die Auswirkungen der Separation auf den Druckprozess kennen, um diese im Workflow einordnen zu können.

Prozessparameter
Um ein farblich gutes Druckergebnis zu erreichen, müssen Sie bei der Separation verschiedene Prozessparameter berücksichtigen:
- Druckfarben
- Bedruckstoff bzw. Substrat
- Tonwertzuwachs
- Separationsart
- Buntaufbau, UCR
- Unbuntaufbau, GCR
- Schwarzanteil und Gesamtfarbauftrag bzw. -flächendeckung

Wirkung
- Farbschwankungen im Druckprozess wirken sich durch den höheren Schwarzanteil geringer auf das visuelle Druckbild aus.
- Bunte Motive wirken unbunt aufgebaut oft flau.
- Unbuntaufbau spart Druckfarbe.
- Nachträgliche Farbkorrekturen sind an unbunt aufgebauten Bildern aufgrund der geringeren Farbanteile schlechter durchführbar als an bunt aufgebauten Bildern.
- Bunt aufgebaute Farbtöne sind über die Farbwerte einfacher zu beurteilen als unbunt aufgebaute Farbtöne.
- Bunt und unbunt aufgebaute Dateien sind auf einer gemeinsamen Druckform schwierig für die Farbführung.

5.3.4 Separation in InDesign

In den Farbeinstellungen sind die RGB- und CMYK-Arbeitsfarbräume festgelegt. Die Separation der Dokumentfarben wird bei der Ausgabe durch diese Vorgaben gesteuert.

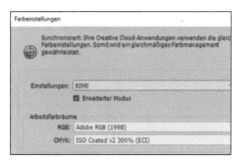

InDesign Farbeinstellungen
Menü *Bearbeiten > Farbeinstellungen...*

Unter Menü *Fenster > Ausgabe > Separationsvorschau* werden die Farbauszüge angezeigt. Durch Klicken auf ein Augensymbol **A** können Sie die Einzelfarbauszüge und den Zusammendruck ein- bzw. ausblenden.

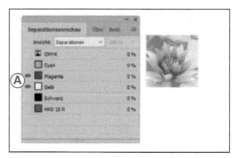

InDesign Separationsvorschau
Menü *Fenster > Ausgabe > Separationsvorschau*

Separation vor dem Druck
Unsere Beispieldatei enthält außer den vier Skalenfarben Cyan, Magenta, Gelb und Schwarz noch eine Sonderfarbe

HKS 15 N. Wir müssen bei der Separation entscheiden, ob die Sonderfarbe als Volltonfarbe zusätzlich gedruckt wird oder ob sie in CMYK separiert wird. In der Druckfarbenverwaltung von InDesign treffen Sie die entsprechenden Einstellungen.

Making of …

Die Volltonfarbe HKS 15 N soll vor dem Druck in CMYK separiert werden.

1 Öffnen Sie den Druckfarben-Manager. Wählen Sie dazu im Kontextmenü der Separationsvorschau *Fenster > Ausgabe > separationsvorschau > Druckfarben-Manager* oder im Druckdialog-Menü *Datei > Drucken > Ausgabe > Druckfarben-Manager*.

2 Klicken Sie auf das Symbol **A** vor der Farbbezeichnung der Volltonfarbe.

3 Bestätigen Sie die Separation mit OK **B**.

Separation beim Drucken
Im Druckdialog können Sie im Abschnitt Ausgabe zwischen verschiedenen Separationsarten wählen.
- Bei *Composite-CMYK* wird die Volltonfarbe bei der Ausgabeberechnung durch den Druckertreiber separiert.
- Die Option *Separation* erstellt für jede Farbe einen Farbauszug. In unserem Beispiel also 4 für CMYK plus einen für die Volltonfarbe.
- *In-RIP-Separationen* überlässt die Berechnung der Separation der RIP-Software.

InDesign Druckfarben-Manager
Kontextmenü der Separationsvorschau *Fenster > Ausgabe > Separationsvorschau > Druckfarben-Manager* oder
Menü *Datei > Drucken > Ausgabe > Druckfarben-Manager*

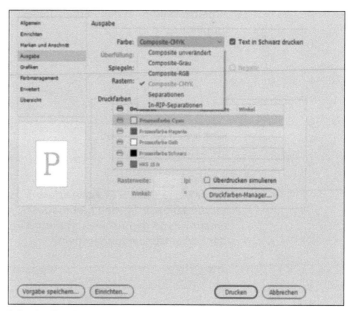

InDesign Druckdialog
Menü *Datei > Drucken > Ausgabe*

85

5.3.5 Separation in Illustrator

In den Farbeinstellungen sind die RGB-
und CMYK-Arbeitsfarbräume festge-
legt. Die Separation der Dokumentfar-
ben wird bei der Ausgabe durch diese
Vorgaben gesteuert.

Illustrator Farbeinstellungen
Menü *Bearbeiten > Farbeinstellungen...*

Dokumentfarbmodus
Unter Menü *Datei > Neu...* legen Sie
ein neues Dokument an. Dabei müssen
Sie den Dokumentfarbmodus **A** wäh-
len. RGB oder CMYK entsprechen dem
Arbeitsfarbraum in den Farbeinstel-
lungen.

Illustrator Neues Dokument
Menü *Datei > Neu...*

Unter Menü *Datei > Dokumentfarb-
modus* können Sie den Farbmodus
entsprechend den Arbeitsfarbräumen
der Farbeinstellungen wecheln.

Illustrator Dokumentfarbmodus
Menü *Datei > Dokumentfarbmodus*

Separationenvorschau
Unter Menü *Fenster > Separationenvor-
schau* werden die Farbauszüge ange-
zeigt. Durch Klicken auf ein Augensym-
bol **B** können Sie die Einzelfarbauszüge
und den Zusammendruck ein- bzw.
ausblenden.

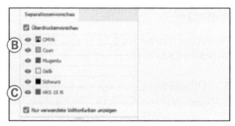

Illustrator Separationenvorschau
Menü *Fenster > Separationenvorschau*

Separation beim Drucken
Unsere Beispieldatei enthält außer den
vier Skalanfarben Cyan, Magenta, Gelb
und Schwarz noch eine Sonderfarbe
HKS 15 N **C**. Wir müssen bei der Sepa-
ration entscheiden, ob die Sonderfarbe
als Volltonfarbe zusätzlich gedruckt
wird oder ob sie in CMYK separiert
wird. Im Druckdialog können Sie im
Abschnitt *Ausgabe* zwischen verschie-
denen Separationsarten wählen.

- Bei *Composite* wird die Volltonfarbe
 bei der Ausgabeberechnung durch
 den Druckertreiber separiert.
- Die Option *Separation (hostbasiert)*
 erstellt für jede Farbe einen Farbaus-
 zug. In unserem Beispiel also 4 für
 CMYK plus einen für die Volltonfarbe.
- *In-RIP-Separationen* überlässt die
 Berechnung der Separation der RIP-
 Software.

Making of ...

Die Volltonfarbe HKS 15 N soll vor dem Druck in CMYK separiert werden.

1 Öffnen Sie den Druckdialog.

2 Wählen Sie den Ausgabemodus **A**.

3 Klicken Sie auf das Symbol **B** vor der Farbbezeichnung der Volltonfarbe.

4 Bestätigen Sie die Separation und starten Sie den Druckvorgang mit *Drucken* **C**.

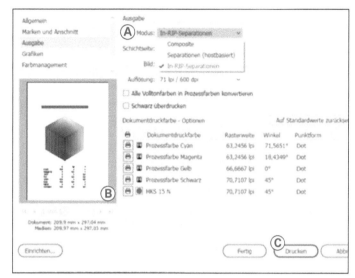

Illustrator Druckdialog
Menü *Datei > Drucken... > Ausgabe*

5.3.6 Separation in Photoshop

In den Farbeinstellungen sind die RGB- und CMYK-Arbeitsfarbräume festgelegt. Die Separation der Dokumentfarben wird bei der Ausgabe durch diese Vorgaben gesteuert.

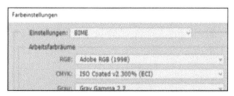

Photoshop Farbeinstellungen
Menü *Bearbeiten > Farbeinstellungen...*

Dokumentfarbmodus
Digitale Fotografien sind RGB-Bilder. Deren Arbeitsfarbraum wird beim Speichern in der Kamera oder beim Öffnen in Photoshop bestimmt. Im medienneutralen Workflow gibt es keinen Grund, die RGB-Datei zu separieren. Bleiben Sie im RGB-Modus und

separieren Sie erst im Ausgabeprozess in der In-RIP-Separation. Trotzdem kann es natürlich notwendig sein, die Datei schon vorher in CMYK zu separieren. Die Separation erfolgt dann unter Menü *Bild > Modus > CMYK-Farbe* oder Menü *Bearbeiten > Profil zuweisen...* bzw. In *Profil umwandeln...*, die Menüoption *Modus* separiert die Datei entsprechend den Farbeinstellungen. Bei den beiden anderen Menüoptionen können Sie von den Farbeinstellungen abweichende Farbprofile wählen.

Photoshop Separation durch Moduswechsel

Menü *Bild > Modus > CMYK-Farbe*

5.3.7 Separation beim PDF-Export aus InDesign

Der letzte Verarbeitungsschritt in der Layouterstellung ist der Export des Dokuments als PDF. Im Abschnitt *Ausgabe* **A** können Sie spezielle Einstellungen zur Farbkonvertierung und Separation machen **B**. Dateifarbwerte, die im Zielprofil enthalten sind, oder Farben platzierter Dateien ohne Profil werden mit dieser Exporteinstellung nicht konvertiert.

Unsere Beispieldatei enthält außer den vier Skalenfarben Cyan, Magenta, Gelb und Schwarz noch die Sonderfarbe HKS 15 N. Wir müssen beim Export entscheiden, ob die Sonderfarbe als Volltonfarbe zusätzlich gedruckt oder ob sie in CMYK separiert wird.

Making of ...

Die Volltonfarbe HKS 15 N soll in CMYK separiert werden.

1 Öffnen Sie den Druckfarben-Manager **C** unter Menü *Datei > Exportieren...*

2 Klicken Sie auf das Symbol **D** vor der Farbbezeichnung der Volltonfarbe.

3 Bestätigen Sie die Separation mit *OK* **E**.

InDesign PDF-Export

Menü *Datei > Exportieren...*

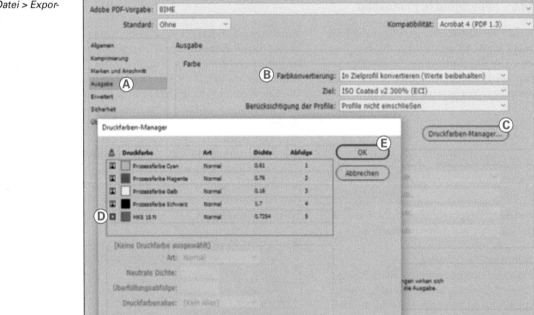

88

5.4 Rasterung

Der Druck von Tonwerten, d.h. von Helligkeitsstufen, ist nur durch die Rasterung möglich. Die Bildinformation wird dabei einzelnen Flächenelementen, den Rasterpunkten, zugeordnet. Form und Größe dieser Elemente sind verfahrensabhängig verschieden. Grundsätzlich liegt die Rasterteilung immer unterhalb des Auflösungsvermögens des menschlichen Auges. Sie können dadurch die einzelnen Rasterelemente nicht sehen, sondern das von der bedruckten Fläche zurückgestrahlte Licht. Dieses mischt sich im Auge zu sogenannten unechten Halbtönen.

Wir unterscheiden drei idealtypische Rasterkonfigurationen, die jeweils durch unterschiedliche Kenngrößen charakterisiert sind:

- Amplitudenmodulierte Rasterung, AM
- Frequenzmodulierte Rasterung, FM
- Hybridrasterung, XM

5.4.1 Amplitudenmodulierte Rasterung – AM

Die klassische Rasterkonfiguration ist die amplitudenorientierte, autotypische Rasterung.

Kennzeichen

- Die Mittelpunkte der Rasterelemente haben den gleichen Abstand, konstante Frequenz.
- Die Größe der Rasterpunktfläche variiert, variable Amplitude.
- Die Farbschichtdicke ist bei allen Rasterpunktgrößen, Tonwerten, grundsätzlich gleich. Verfahrensbedingte Schwankungen beeinflussen bei Normalfärbung die visuelle Wirkung nicht.
- Die Farb- bzw. Tonwerte werden nur über die Rasterpunktgrößen gesteuert, unechte Halbtöne.

Prozessgrößen

- *Rastertonwert – Flächendeckungsgrad*
 Der Rastertonwert ist der Anteil der mit Rasterelementen bedeckten Fläche an der Gesamtfläche in Prozent. Rastertonwertumfang für Bilder und Tonflächen beträgt nach DIN/ISO 12647 in den Rasterweiten von 40 L/cm bis 70 L/cm 3% im Licht bis 97% in der Tiefe, bei Rasterweiten über 80 L/cm 5% bis 95%.
- *Rasterweite – Rasterfeinheit*
 Die Rasterweite gibt die Anzahl der Rasterelemente pro Streckeneinheit an. Sie wird in Linien pro Zentimeter, L/cm z.B. 60 L/cm, oder in lines per inch, lpi z.B. 150 lpi, angegeben. Die Wahl der Rasterweite ist u.a. abhängig vom Druckverfahren, der Ausgabeauflösung und der Oberflächenstruktur des Bedruckstoffs.
- *Rasterpunktform*
 Die Form der Rasterelemente bestimmt wesentlich die Wirkung des gedruckten Bildes. Die Norm macht folgende Vorgaben:
 - Kreis-, Quadrat- oder Kettenpunkte sind erlaubt.
 - Der erste Punktschluss darf nicht unter 40%, der zweite Punktschluss darf nicht über 60% liegen.
- *Rasterwinkelung*
 Die Rasterwinkelung beschreibt die Ausrichtung der Rasterpunkte zur Bildkante.
 - Einfarbige Bilder werden mit 45° bzw. 135° gewinkelt.
 - Die Winkeldifferenz zwischen Cyan, Magenta und Schwarz beträgt 60°. Gelb hat einen Abstand von 15° zur nächsten Farbe.
 - Die Rasterwinkelung der zeichnenden, dominanten Farbe sollte 45° oder 135° betragen, z.B. Cyan 75°, Magenta 45°, Gelb (Y) 0°, Schwarz (K) 15°.

Punktschluss

Unter Punktschluss versteht man, wenn sich benachbarte Rasterpunkte bei zunehmendem Rastertonwert berühren.

Moiré

Die falsche Rasterwinkelung führt im amplitudenmoduliert gerasterten Mehrfarbendruck zu einem Moiré. Mit Moiré bezeichnet man das störende Muster, das durch die Überlagerung der regelmäßigen Rasterstruktur der einzelnen Farbauszüge entsteht.

Rastertonwert

Anteil der bedruckten
Fläche in Prozent

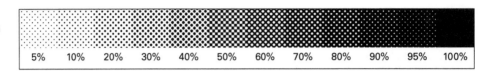

5% 10% 20% 30% 40% 50% 60% 70% 80% 90% 95% 100%

Rasterweite

Anzahl der Rasterele-
mente pro Strecken-
einheit:
• Linien pro cm
 (L/cm)
• lines per inch (lpi)

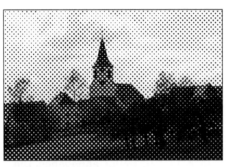

Niedrige Rasterweite

Hoher Kontrast, geringe Informationsdichte

Hohe Rasterweite

Geringer Kontrast, hohe Informationsdichte

Rasterpunktform

Form der Raster-
elemente, z. B. Punkt
oder Ellipse

Punktförmiger Rasterpunkt

Elliptischer Rasterpunkt

Rasterwinkelung

Lage der Raster-
elemente zur Bild-
achse

Rasterwinkelung 0°

Rasterstruktur optisch sehr auffällig

Rasterwinkelung 45°

Rasterstruktur optisch unauffällig

Rasterwinkelung bei mehrfarbigen Bildern nach DIN ISO 12647-2:

- Bei Rastern mit Hauptachse muss die Winkeldifferenz zwischen Cyan, Magenta und Schwarz 60° betragen. Gelb muss einen Abstand von 15 ° zur nächsten Farbe haben. Die Winkelung der zeichnenden, dominanten Farbe sollte 45° oder 135° betragen, z.B. C 75°, M 45°, Y 0°, K 15°.
- Raster ohne Hauptachse sollen einen Winkelabstand von 30° bzw. 15° für Gelb haben.

4c-Druck mit korrekter Rasterwinkelung
Cyan 75°, Magenta 45°, Gelb 0°, Schwarz 15°

4c-Druck mit falscher Rasterwinkelung
Cyan 5°, Magenta 10°, Gelb 15°, Schwarz 20°

Rasterpunktbildung

Der einzelne Rasterpunkt entsteht bei der Belichtung innerhalb einer Rasterzelle, auch Basis- oder Rasterquadrat genannt. Die Größe einer Rasterzelle wird durch das Verhältnis der Belichter- bzw. Druckerauflösung zur Rasterweite bestimmt. Abhängig vom Tonwert der Pixel werden unterschiedlich viele Dots in der Rasterzelle angesteuert. Dazu ist es notwendig, dass linear für jeden Rasterpunkt unabhängige Information zur Verfügung steht. Das Verhältnis Pixel : Rasterpunkt muss deshalb, wie in der Zeichnung dargestellt, bei einer Rasterwinkelung von 45° wenigstens $\sqrt{2}$: 1 betragen. Zur einfacheren Berechnung und um Spielraum für z. B. layoutbedingte nachträgliche Bildgrößenänderungen zu haben, wird allgemein das Verhältnis 2 : 1 angewandt. Die Bildauflösung ist also doppelt so hoch wie die später zu belichtende Rasterweite. Dieser Faktor heißt Qualitätsfaktor.

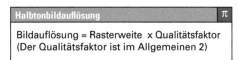

Halbtonbildauflösung π

Bildauflösung = Rasterweite x Qualitätsfaktor
(Der Qualitätsfaktor ist im Allgemeinen 2)

In der Rasterkonfiguration der RIP-Software ist die Reihenfolge festgelegt, in der die einzelnen Dots nacheinander belichtet werden. Die Liste wird bei der Rasterberechnung im Raster Image Processor (RIP) erstellt. Dabei werden, neben der Punktgröße (Rastertonwert), auch die Rasterwinkelung, die Rasterweite und die jeweilige Rasterpunktform berechnet.

Anzahl der Tonwerte

Die Anzahl der möglichen Tonwerte im Druck entspricht der Anzahl der möglichen Rasterpunktgrößen. Diese ist von der Anzahl der Dots pro Rasterzelle abhängig. Wie viele Dots insgesamt zur Verfügung stehen, wird durch die Anzahl der Belichterlinien, die ein Belichter maximal belichten kann, bestimmt.

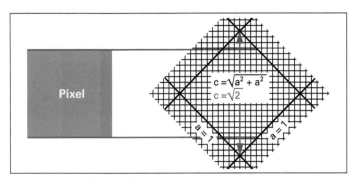

Bestimmung des Qualitätsfaktors

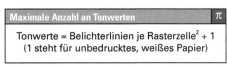

Maximale Anzahl an Tonwerten π

Tonwerte = Belichterlinien je Rasterzelle2 + 1
(1 steht für unbedrucktes, weißes Papier)

Beispielrechnung

Berechnen Sie die Anzahl der druckbaren Tonwerte. Der Tonwertumfang ist 5 % bis 95 %.

```
1% = 256 Dots/100% = 2,56 Dots
5% = 2,56 Dots x 5 = 12,8 ≈ 13
Dots
256 - 26 = 230 Tonwerte
```

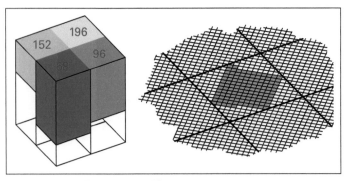

Bestimmung der Rasterpunktgröße

Rationale Rasterung – Superzellen

Durch die rationalen Gesetzmäßig-
keiten der PostScript-Rasterung ist die
Positionierung einer Rasterzellenecke
nur auf die Ecke eines Dots möglich.
Der Tangens des Rasterwinkels muss
ein ganzzahliges Verhältnis haben:
tan α = a/b.

Um eine möglichst optimale Annä-
herung an die Rasterwinkel von 15° und
75° zu erreichen, werden sehr große

Zellen, sog. Superzellen, gebildet,
die wiederum in einzelne Subzellen
(Rasterzellen) unterteilt werden. Die
Superzellen entsprechen den Anforde-
rungen der rationalen Rasterung: ganz-
zahliger Tangens des Rasterwinkels. Die
Subzellen liegen mit ihren Mittelpunk-
ten auf dem statistischen Mittel der
Rasterwinkelung.

Die Größe eines Dots ergibt sich aus
der Belichter- bzw. Druckerauflösung.

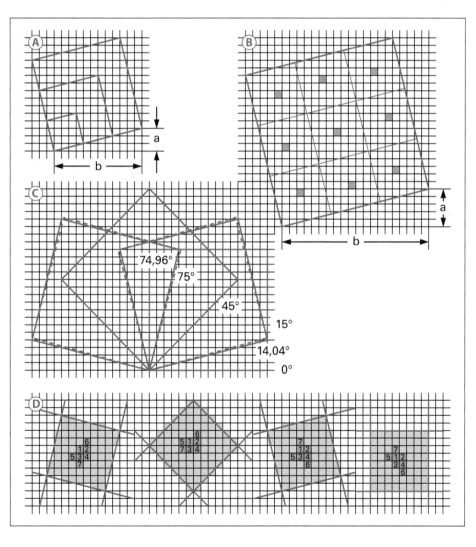

Rationale Rasterung

A Rasterweite: Bei
gegebener Raster-
winkelung sind nur
bestimmte Raster-
weiten möglich.

B Superzelle: hier
mit neun Subzellen
(Rasterzellen)

C Rasterwinkelung:
14,04° statt 15° und
75,96° statt 75°, da
das rationale Ver-
hältnis eingehalten
werden muss.

D Punktaufbau für
unterschiedliche
Rasterwinkelungen.
Die Ziffern in den
Dots bezeichnen
die Reihenfolge der
Belichtung.

Irrationale Rasterung

Die irrationale Rasterung hat durch steigende Rechenleistung und verbesserte Algorithmen ihren Marktanteil in der digitalen Druckvorstufe neben der rationalen Rasterung gefunden. Merkmal der irrationalen Rasterung ist die exakte Winkelung der Farbauszüge auf die irrationalen Winkel 15° und 75°. Die exakten Winkel werden dadurch erreicht, dass die Belegung der Dots jeder einzelnen Rasterzelle nach den Vorgaben einer speziellen Schwellwert-Matrix berechnet werden. Somit ist die Form, Größe und Position des Rasterpunkts in der Rasterzelle jeweils individuell unterschiedlich und richtet sich exakt an der Winkelachse aus.

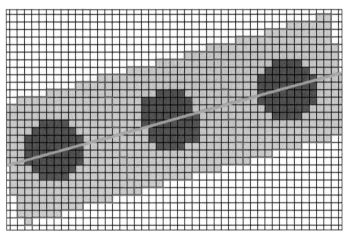

Irrationale Rasterung

Unregelmäßige Formen und Folgen der Rasterzellen ermöglichen die exakte Winkelung von 15°.

5.4.2 Frequenzmodulierte Rasterung – FM

Die frequenzmodulierte Rasterung stellt unterschiedliche Tonwerte ebenfalls durch die Flächendeckung dar. Es wird dabei aber nicht die Größe eines Rasterpunktes variiert, sondern die Zahl der Rasterpunkte, also die Frequenz der Punkte (Dots) im Basisquadrat. Beim FM-Raster ist keine allgemein gültige

Auflösung der Bilddatei vorgegeben. Die Angaben schwanken bei den verschiedenen Anbietern der Rasterkonfigurationen von Qualitätsfaktor QF = 1 bis QF = 2.

Die Verteilung der Dots erfolgt nach softwarespezifischen Algorithmen. Dabei müssen bestimmte Regeln beachtet werden:

- Keine regelmäßig wiederkehrenden Strukturen
- Gleichmäßige Verteilung in glatten Flächen
- Unterscheidung der einzelnen Druckfarben

Durch die Frequenzmodulation werden die typischen Rosetten des amplitudenmodulierten Farbdrucks und Moirés durch falsche Rasterwinkelungen und Bildstrukturen vermieden. Das durch Überlagerung von Vorlagenstrukturen und der Abtastfrequenz des Scanners oder der CCD-Matrix Ihrer Digitalkamera entstehende Moiré kann allerdings auch durch FM-Raster nicht verhindert werden. Dieses Moiré können Sie nur vermeiden, indem Sie die Bildauflösung verändern.

Rastergenerationen

Die frequenzmodulierte Rasterung wurde Anfang der 1980er Jahre an der Technischen Hochschule Darmstadt entwickelt. Aufgrund der damaligen geringen Computerleistung und den dementsprechend langen Rechenzeiten fand die FM-Rasterung erst 10 Jahre später den Weg in die betriebliche Praxis. Die Rasterelemente wurden in der 1. Generation der FM-Rasterkonfigurationen zufällig in den Rasterbasisquadraten angeordnet. Wiederholende Strukturen waren damit weitestgehend ausgeschlossen. Die rein zufällige Verteilung der Dots führt vor allem in den Mitteltönen zu unruhigen Verläufen.

Die 2. Generation der frequenzmodulierten Raster verhindert diese Unruhe im Bild durch wurmartige Gruppenbildungen in den Mitteltönen. Ein weiterer Vorteil dieser Gruppenbildung ist der geringere Anteil einzelner Dots und kleiner Gruppen von Dots in der Fläche und dadurch eine geringere Tonwertzunahme im Druck als bei FM-Rastern der 1. Generation. Mit den frequenzmodu-

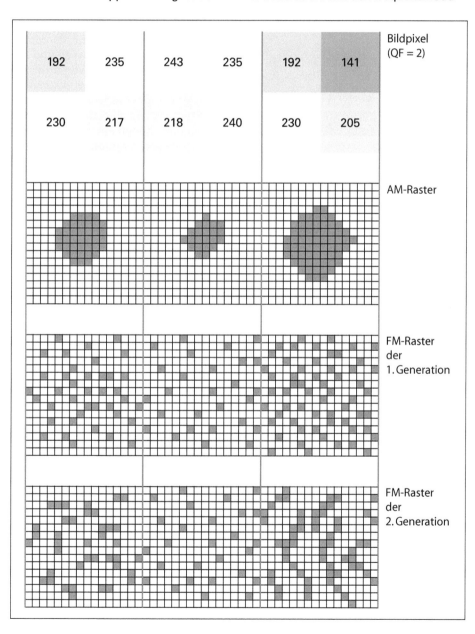

Bildpixel (QF = 2)

| 192 | 235 | 243 | 235 | 192 | 141 |
| 230 | 217 | 218 | 240 | 230 | 205 |

AM-Raster

FM-Raster der 1. Generation

FM-Raster der 2. Generation

Rasterung

Die mittlere Helligkeit von jeweils vier Pixel bestimmt die Anzahl der belichteten Dots im Rasterbasisquadrat (QF = 2).

95

lierten Rastern der 2. Generation lassen sich kontrastreiche und fotorealistische Drucke herstellen.

5.4.3 Hybridrasterung – XM

Die Hybridrasterung vereinigt die Prinzipien der amplitudenmodulierten Rasterung mit denen der frequenzmodulierten Rasterung.

Grundlage der Hybridrasterung ist die konventionelle amplitudenmodulierte Rasterung. In den Lichtern und in den Tiefen des Druckbildes wechselt das Verfahren dann zur frequenzmodulierten Rasterung. Jeder Druckprozess hat eine minimale Punktgröße, die noch stabil gedruckt werden kann. Diese Punktgröße, die in den Lichtern noch druckt und in den Tiefen noch offen bleibt, ist die Grenzgröße für AM und FM. Um hellere Tonwerte drucken zu können, wird dieser kleinste Punkt nicht noch weiter verkleinert, sondern die Zahl der Rasterpunkte wird verringert. Dadurch verkleinert sich der Anteil der bedruckten Fläche, die Lichter werden heller. In den Tiefen des Bildes wird dieses Prinzip umgekehrt. Es werden also offene Punkte geschlossen und somit ein höherer Prozentwert erreicht. Im Bereich der Mitteltöne wird konventionell amplitudenmoduliert gerastert. Die Mitteltöne wirken dadurch weniger unruhig und können mit entsprechend feiner Rasterweite reproduziert werden.

Die Rasterweite im amplitudenmodulierten Bereich und die minimale Punktgröße lassen sich bezogen auf einen bestimmten Druckprozess in der Rasterkonfiguration einstellen.

5.4.4 Effektraster

Durch die Wahl der Art der Rasterelemente, z. B. Linien- oder Kornraster, können Sie zusätzlich zur Tonwertdarstellung noch eine bestimmte grafische Bildwirkung erzielen. Verschiedene Softwarehersteller bieten dazu Rastertechnologien an. Sie können aber auch in Ihrer Bildverarbeitungssoftware interessante Rastereffekte selbst erzeugen.

XM-Rasterung

In den hellen Bildstellen wird die Anzahl der Rasterelemente verringert.

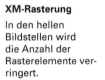

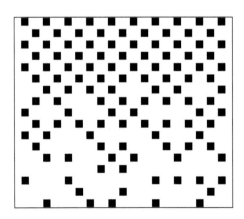

Mit einem Effektraster gerastertes Bild

5.5 Aufgaben

1 Überfüllung durchführen

Warum ist beim Mehrfarbendruck eine Überfüllung notwendig?

2 Überdrucken einstellen

Erläutern Sie die Auswirkungen der Überdruckeneinstellung im Druck.

3 Farbseparation erläutern

Was versteht man unter Farbseparation?

4 Farbseparation erläutern

Erläutern Sie die Bedeutung der Separationsart für den Druck.

5 Farbseparationsarten unterscheiden

Was bedeuten die Abkürzungen
a. UCR,
b. GCR?

a.

b.

6 In-RIP-Separation durchführen

Erläutern Sie das Prinzip der In-RIP-Separation?

7 AM- und FM-Rasterung erläutern

Beschreiben Sie das Grundprinzip der
a. AM-Rasterung,
b. FM-Rasterung.

a.

b.

8 Bildauflösung berechnen

a. Wie lautet die Formel zur Berechnung der Halbtonbildauflösung zur Rasterung?
b. Berechnen Sie die maximale Rasterweite bei einer Bildauflösung von 400 ppi.

a.

b.

97

6.1 Lösungen

6.1.1 Layout

1 DIN-Formate kennen

a. $1\,m^2$
b. 841 mm x 1189 mm
c. 16 A4-Blätter passen auf einen A0-Bogen (A0 muss vier Mal halbiert werden, dies ergibt $2^4 = 16$).

2 Maschinenklassen kennen

Bogendruckmaschinen sind in Maschinenklassen eingeteilt. Dies entspricht der Einteilung in die Formatklassen nach dem maximal bedruckbaren Papierformat.

3 Wirkung eines Hochformates kennen

1. eng
2. stehend
3. aktiv
4. altmodisch
5. ruhig

4 Wirkung eines Querformates kennen

1. entspannt
2. liegend
3. weit
4. alt
5. frei

5 Konstruktionsarten für Satzspiegel benennen

1. Konstruktion durch Diagonalzug (Villard'sche Figur)
2. Neunerteilung
3. Seiteneinteilung nach dem Goldenen Schnitt

6 Fachbegriffe definieren

a. Der Satzspiegel ist die Festlegung der bedruckten Fläche auf dem Seitenformat. Aus dem Satzspiegel ergibt sich die Größe des Papierrandes, der in einem ästhetischen Verhältnis zum Satzspiegel stehen sollte.
b. Darstellung eines Entwurfs einer Drucksache. Die Visualisierung des Drucklayouts zumeist auf Doppelseiten vermittelt einen Eindruck über das Aussehen eines Auftrages und dessen Ausführung. Texte und Bilder sind zumeist Blindtext und Dummybilder.
c. Konstruktionssystem, das es erleichtert, Informationen in einem durchgängigen Schema klar zu strukturieren. Die Konstruktion aus horizontalen und vertikalen Linien und Flächen ermöglicht ein durchgängiges Design.

7 Satzspiegelkonstruktion kennen

- Bundsteg
- Kopfsteg
- Außensteg
- Fußsteg

8 Neunerteilung kennen

- Bundsteg: 1/9
- Kopfsteg: 1/9
- Außensteg: 2/9
- Fußsteg: 2/9

9 Regel des Goldenen Schnitts benennen

Die Proportionsregel des Goldenen Schnitts lautet: Das Verhältnis des kleineren Teils zum größeren ist wie der größere Teil zur Gesamtlänge der

© Springer-Verlag GmbH Deutschland 2018
P. Bühler, P. Schlaich, D. Sinner, *Druckvorstufe*, Bibliothek der Mediengestaltung,
https://doi.org/10.1007/978-3-662-54613-0

zu teilenden Strecke. Die Anwendung dieser Regel ergibt als Verhältniszahl 1,61803… Um die Anwendung in der Praxis zu vereinfachen, wurde daraus die gerundete Zahlenreihe 3 : 5, 5 : 8, 8 : 13, 13 : 21… abgeleitet.

10 Absatz- und Zeichenformate kennen

Absatzformate formatieren einen ganzen Absatz. Zur Auswahl genügt es, die Einfügemarke im Absatz zu setzen. Zeichenformate formatieren einzelne Zeichen innerhalb eines Absatzes. Zur Auswahl müssen alle zu formatierenden Zeichen markiert werden.

11 Textrahmen verketten

Durch die Verkettung fließt der Text bei zunehmender Textmenge automatisch in den nächsten Textrahmen. Übersatztext wird so vermieden.

12 InDesign-Dokument verpacken

Beim Verpacken werden alle mit dem InDesign verknüpften Dateien und Schriften in einem Ordner gesammelt. Damit ist gewährleistet, dass bei der Weitergabe dieses Ordners alle Elemente bei der Druckformherstellung vorhanden sind.

13 InDesign-Dokument als PDF exportieren

PDF-Settings sind Dateien, in denen die Einstellungen für den PDF-Export bzw. die PDF-Erstellung gespeichert sind. Die Einstellungen können nach der Installation der Datei beim Export aus InDesign im Exportdialog ausgewählt werden.

6.1.2 Schrift, Bild, Grafik

1 Fontformate kennen

1. Type-1-Fonts (PostScript-Fonts)
2. TrueType-Fonts
3. OpenType-Fonts

2 Funktionen von Schriftverwaltungssoftware kennen

1. Eine Schriftverwaltungssoftware bietet einen guten Überblick über alle im System verfügbaren Schriften.
2. Schriften können per Mausklick aktiviert oder deaktiviert werden. Dies schont den Arbeitsspeicher.
3. Für Projekte können Verzeichnisse angelegt werden, denen alle benötigten Schriften zugeordnet werden.
4. Die Software erkennt doppelte oder auch defekte Zeichensätze.

3 Pixel definieren

Pixel ist ein Kunstwort, zusammengesetzt aus den beiden englischen Wörtern „picture" und „element". Ein Pixel beschreibt die kleinste Flächeneinheit eines digitalisierten Bildes. Die Größe der Pixel ist von der gewählten Auflösung abhängig.

4 Auflösung und Farbtiefe erklären

a. Auflösung ist die Anzahl der Pixel pro Streckeneinheit.
b. Farbtiefe oder Datentiefe bezeichnet die Anzahl der Tonwerte pro Pixel.

5 Farbmodus kennen

Der Farbmodus legt fest, in welchem Farbmodell, RGB oder CMYK, die Bildfarben aufgebaut sind.

6 Pixel- und Vektorgrafiken unterscheiden

a. Pixelgrafiken sind wie digitale Fotografien oder Scans aus einzelnen Bildelementen (Pixel) zusammengesetzt.
b. Vektorgrafiken setzen sich nicht aus einzelnen voneinander unabhängigen Pixeln zusammen, sondern beschreiben eine Linie oder eine Fläche als Objekt. Die Form und Größe des Objekts werden durch mathematische Werte definiert.

7 Austauschdateiformate kennen

Als Austauschdateiformate sind TIFF für Pixelgrafiken und EPS für Vektorgrafiken üblich.

6.1.3 Farbmanagement

1 Farbsysteme kennen

a. Rot, Grün und Blau (RGB)
b. Das menschliche Farbensehen erfolgt durch die Addition der drei Teilreize (Farbvalenzen) der drei Zapfenarten (rot-, grün- und blauempfindlich). Man nennt deshalb die additive Farbmischung auch physiologische Farbmischung.

2 Farbsysteme kennen

a. Cyan, Magenta und Yellow (Gelb), CMY
b. Die subtrakitve Farbmischung ist unabhängig vom menschlichen Farbensehen. Deshalb nennt man die subtraktive Farbmischung auch physikalische Farbmischung.

3 Farbsysteme kennen

Prozessunabhängige Farbsysteme definieren Farbwerte absolut. Sie sind von Soft- und Hardwareeinstellungen und Produktionsprozessen unabhängig.

4 Farbortbestimmung im Normvalenzsystem kennen

- Farbton T
 Lage des Farborts auf der Außenlinie
- Sättigung S
 Entfernung des Farborts von der Außenlinie
- Helligkeit Y
 Ebene im Farbkörper, auf der der Farbort liegt

5 Farbortbestimmung im CIELAB-System kennen

- Helligkeit L* (Luminanz)
 Ebene des Farborts im Farbkörper
- Sättigung C* (Chroma)
 Entfernung des Farborts vom Unbuntpunkt
- Farbton H* (Hue)
 Richtung, in der der Farbort vom Unbuntpunkt aus liegt

6 Arbeitsfarbraum erklären

Der Arbeitsfarbraum ist der Farbraum, in dem die Bearbeitung von Dokumenten vorgenommen wird.

7 Farbmanagement-Richtlinien erklären

Die Farbmanagement-Richtlinien bestimmen, wie ein Programm, z. B. InDesign, bei fehlerhaften, fehlenden oder von Ihrer Arbeitsfarbraumeinstellung abweichenden Profilen reagiert.

8 Konvertierungsoptionen kennen

a. Bei Engine legen Sie das CMM, Color Matching Modul, fest, mit dem das Gamut-Mapping durchgeführt wird.
b. Die Priorität bestimmt das Rendering Intent der Konvertierung.

9 Farbeinstellungen

a. Adobe Bridge
b. Farbeinstellungen in Bridge öffnen, Profil auswählen, mit Anwenden synchronisieren.

10 Farbeinstellungen

Durch das Synchronisieren haben alle Programme der Adobe CC dieselben Farbeinstellungen. Damit gibt es keine Farbabweichungen beim Dateiaustausch zwischen den Programmen.

11 Profile installieren

Die Installation der Farbprofile auf dem Computer unterscheidet sich bedingt durch das Betriebssystem bei macOS und Windows.

6.1.4 Ausschießen

1 Ausschießen verstehen

Beim Ausschießen werden die Seiten einer Druckform so angeordnet, dass der gedruckte und gefalzte Bogen die richtige Seitenfolge ergibt.

2 Sammeln und Zusammentragen unterscheiden

a. Beim Sammeln werden die Falzlagen ineinandergesteckt.

b. Beim Zusammentragen werden die Falzlagen aufeinandergelegt.

3 Heft- und Bindearten unterscheiden

1. Klebebinden
2. Fadenheften
3. Drahtrückstichheftung

4 Stand- und Einteilungsbogen kennen

1. Bogenformat, Nutzenformat
2. Druckbeginn
3. Greiferrand
4. Schneidemarken, Falzmarken, Flattermarken
5. Passkreuze
6. Druckkontrollstreifen
7. Anlagezeichen

5 Wendearten der Druckbogen kennen

- Umschlagen
 Vordermarken bleiben, Seitenmarke wechselt.
- Umstülpen
 Vordermarken wechseln, Seitenmarke bleibt.

6 Schön- und Widerdruck kennen

a. Schöndruck
 Bei beidseitigem Druck die zuerst bedruckte Seite des Druckbogens
b. Widerdruck
 Bei beidseitigem Druck die zweite bedruckte Seite des Druckbogens

6.1.5 Ausgabe

1 Überfüllung durchführen

Die Prozessfarben eines Bildes werden in den konventionellen Druckverfahren, wie Offset- oder Tiefdruck, von einzel-

101

nen Druckformen nacheinander auf den Bedruckstoff übertragen. Nebeneinanderliegende Farbflächen müssen deshalb über- bzw. unterfüllt sein, damit keine Blitzer, d. h. weiße Kanten, entstehen.

2 Überdrucken einstellen

Bei der Ausgabe von Dateien mit sich überlappenden Farbenflächen wird normalerweise nur die oberste Farbe ausgegeben und die darunterliegenden Farben werden ausgespart. Wenn die Option Überdrucken aktiviert ist, dann werden die sich überlagernden Farbflächen bei der Separation den Farbauszügen zugewiesen. Die Farben mischen sich an diesen Stellen nach den Regeln der Farbmischung im Druck.

3 Farbseparation erläutern

Unter Farbseparation versteht man die Umrechnung der digitalen Bilddaten aus einem gegebenen Farbraum, z. B. RGB, in den CMYK-Farbraum des Mehrfarbendrucks.

4 Farbseparation erläutern

- Farbschwankungen im Druckprozess wirken sich durch den höheren Schwarzanteil geringer auf das visuelle Druckbild aus.
- Bunte Motive wirken unbunt aufgebaut oft flau.
- Unbuntaufbau spart Druckfarbe.
- Nachträgliche Farbkorrekturen sind an unbunt aufgebauten Bildern aufgrund der geringeren Farbanteile schlechter durchführbar als an bunt aufgebauten Bildern.
- Bunt aufgebaute Farbtöne sind über die Farbwerte einfacher zu beurteilen als unbunt aufgebaute Farbtöne.

- Bunt und unbunt aufgebaute Dateien sind auf einer gemeinsamen Druckform schwierig für die Farbführung.

5 Farbseparationsarten unterscheiden

a. UCR
 Under Color Removal, Buntaufbau
b. GCR
 Gray Component Replacement, Unbuntaufbau

6 In-RIP-Separation durchführen

Bei der In-RIP-Separation wird die Bilddatei nicht im Bildverarbeitungsprogramm, sondern erst im Raster Image Processor (RIP) separiert. Die Separation erfolgt entweder durch UCR- bzw. GCR-Einstellungen in der RIP-Software oder über ICC-Profile.

7 AM- und FM-Rasterung erläutern

a. AM heißt amplitudenmoduliert. Alle AM-Rasterungen sind durch die folgenden drei Merkmale gekennzeichnet:
 - Die Mittelpunkte der Rasterelemente sind immer gleichabständig.
 - Die Fläche der Rasterelemente variiert je nach Tonwert.
 - Die Farbschichtdicke ist grundsätzlich in allen Tonwerten gleich.
b. Die frequenzmodulierte Rasterung (FM) stellt unterschiedliche Tonwerte ebenfalls durch die Flächendeckung dar. Es wird dabei aber nicht die Größe eines Rasterpunktes variiert, sondern die Zahl der Rasterpunkte, also die Frequenz der Punkte (Dots) in der Bildfläche.

8 Bildauflösung berechnen

a. Bildauflösung = Rasterweite x Quali-
tätsfaktor

Der Qualitätsfaktor hat im Allgemei-
nen den Wert 2.

b. `1 inch = 2,54 cm, gerundet`
`2,5 cm`

`400 ppi/2,5 cm/inch = 160 ppcm`
`160 ppcm/2 L/px = 80 L/cm`

Von einer Bilddatei mit der Auflö-
sung von 400 ppi kann maximal eine
Rasterweite von 80 L/cm gedruckt
werden.

6.2 Links und Literatur

Links

Adobe
www.adobe.com/de

Adobe TV
tv.adobe.com/de

European Color Initiative (ECI)
www.eci.org/de

Fogra Forschungsgesellschaft Druck e.V.
www.fogra.org

Ausschießsoftware
www.krause-imposition-manager.de

Satzspiegelrechner
boooks.org

Schriften und Schriftverwaltung
www.fontexplorerx.com
www.extensis.com
typekit.com
fontstand.com

Nikon
www.nikon.de

Heidelberger Druckmaschinen AG
www.heidelberg.com

Literatur

Joachim Böhringer et al.
Kompendium der Mediengestaltung
Springer Vieweg Verlag 2014
ISBN 978-3642548147

Joachim Böhringer et al.
Printmedien gestalten und digital produzieren:
mit Adobe CS oder OpenSource-Programmen
Europa-Lehrmittel Verlag 2013
ISBN 978-3808538081

Kaj Johansson, Peter Lundberg
Printproduktion Well done!
Schmidt Verlag 2008
ISBN 978-3874397315

Monika Gause
Adobe Illustrator CC
Rheinwerk Design Verlag 2017
ISBN 978-3836245050

Hans Peter Schneeberger, Robert Feix
Adobe InDesign CC
Rheinwerk Design Verlag 2016
ISBN 978-3836240079

Markus Wäger
Adobe Photoshop CC
Rheinwerk Design Verlag 2016
ISBN 978-3836242677

6.3 Abbildungen

S2, 1, 2, 3: Autoren
S3, 1, 2, 3: Autoren
S4, 1: Autoren
S5, 1, 2a, b: Autoren
S6, 1: Autoren
S7, 1: Autoren
S8, 1a, b: Autoren
S9, 1, 2: Autoren
S10, 1, 2: Autoren
S11, 1, 2: Autoren
S12, 1a, b, 2a, b: Autoren
S13, 1: Autoren
S14, 1: Autoren
S15, 1, 2, 3a, b: Autoren
S16, 1a, b, 2a, b: Autoren
S17, 1, 2, 3, 4: Autoren
S18, 1, 2, 3a, b: Autoren
S19, 1, 2a, b: Autoren
S20, 1a, b, 2a, b, 3a, b,: Autoren
S21, 1a, b, 2a, b, 3, 4a, b: Autoren
S22, 1a, b, 2: Autoren
S23, 1, 2, 3: Autoren
S24, 1, 2: Autoren
S25, 1, 2: Autoren
S26, 1, 2: Autoren
S27, 1: Autoren
S30, 1: Autoren
S31, 1: Autoren
S32, 1, 2: Autoren
S33, 1: Autoren
S34, 1: Autoren
S35, 1a, b, 2: Autoren
S37, 1, 2a, b, c, 3a, b, c: Autoren
S38, 1a, b, c: Autoren
S39, 1a, b, 2: Screenshot Microsoft, Autoren
S40, 1: Autoren
S40, 2: Nikon
S41, 1, 2: Autoren
S42, 1a, b, 2: Autoren
S43, 1, 2a, b, c, 3a, b, c: Autoren
S44, 1, 2, 3a, b: Autoren
S45, 1, 2, 3a, b: Autoren
S46, 1, 2a, b: Autoren
S48, 1, 2, 3: Autoren
S49, 1: Autoren
S50, 1: Techkon

S51, 1, 2: Autoren
S52, 1: Autoren
S56, 1, 2: Autoren
S57, 1a, b, 2: Autoren
S58, 1, 2a, b, 3a, b: Autoren
S59, 1, 2a, b, 3a, b: Autoren
S60, 1, 2: Autoren
S61, 1, 2: Autoren
S62, 1: Heidelberger Druckmaschinen AG
S62, 2a, b: Autoren
S63, 1, 2a, b: Autoren
S64, 1: Autoren
S65, 1: Autoren
S66, 1, 2, 3: Autoren
S67, 1, 2, 3: Autoren
S68, 1, 2: Autoren
S69, 1, 2, 3: Autoren
S70, 1, 2, 3: Autoren
S71, 1, 2: Autoren
S72, 1, 2, 3, 4: Autoren
S73, 1, 2: Autoren
S74, 1, 2, 3: Autoren
S76, 1, 2: Autoren
S77, 1, 2: Autoren
S78, 1: Autoren
S79, 1, 2a, b, c, 3a, b, c, 4a, b, c: Autoren
S80, 1, 2: Autoren
S81, 1: Autoren
S82, 1a, b, 2a, b, 3a, b, 4a, b, 5a, b: Autoren
S83, 1a, b, 2a, b, 3a, b, 4a, b, 5a, b: Autoren
S84, 1, 2: Autoren
S85, 1, 2: Autoren
S86, 1a, b, 2, 3: Autoren
S87, 1, 2, 3: Autoren
S88, 1: Autoren
S90, 1, 2a, b, 3a, b, 4a, b: Autoren
S91, 1: Autoren
S92, 1, 2: Autoren
S93, 1: Autoren
S94, 1: Autoren
S95, 1: Autoren
S96, 1, 2a, b: Autoren

6.4 Index